POP高手系列

POP實務 ❹

傅伯年、劉中興編著

目錄

contents

A

POP廣告是什麼？

　　POP廣告可說是在媒體當中歷史較短的一項，雖然時間並不長，但今日的地位卻在賣場中不容忽視，而所謂POP廣告，到底是指什麼？則有很多人仍無法確定，結果，POP就在大家一知半解下被廣泛的使用。但、到底POP是什麼呢？

　　・POP・的直譯名是〝購買現場廣告〞亦即〝商品購買場所之廣告〞。(POINT OF PUR-CHANE)

　　POP廣告正如譯名〝購買現場廣告〞所示，是一種設在購物地點的廣告，所以，事實上POP實際說來是廣告計劃（CM）中促銷活動（SP）開展的一部份。我們知道經濟環境時刻在變動、消費主的購買行動也隨其改變，因此廣告活動，特別是SP活動就必須能夠應對。在今日銷售難、品牌多的時代，POP廣告影響購買行動的促銷效果也就是更加受到注目。

手繪POP因簡易的製作方法日盆受到重視。

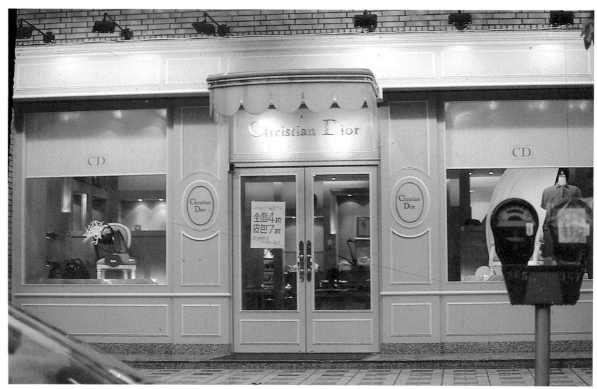

POP常能補充賣場訊息的傳達功能。

POP廣告的分類

貿然爲POP廣告下定義,是一件極容易被誤導的事,因爲儘管我們了解POP廣告是促銷(SP)的手法之一,但是,製造廠商、批發商及零售商三者在作法上卻有顯著的不同。而藉由分類方法的不同,我們也更能發現POP廣告的特質。

但是儘管有着不同的作法,首先也仍然能大略的將POP廣告分爲〝製造廠商POP〞及〝零售店POP〞。

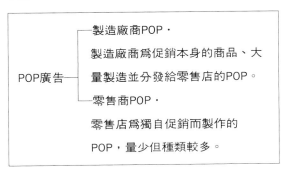

以製作素材分類

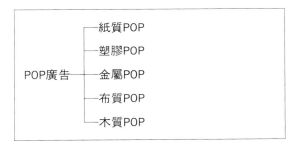

以製作素材分類法乃是依據加工方法之不同區別的,而實際上,將各種加工法組合的例子也很多。

以設置場所分類

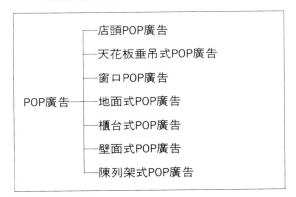

色彩與環境結合的賣場紙質垂掛POP。

卡典西得製作的窗口說明POP。

以使用期間分類

POP廣告 ── 短期性POP廣告
 └─ 長期性POP廣告

　　以上四點，可以說是大略的概分POP廣告在策略及型態上的差異點，由於本書因時代性及地區特性，將着重在零售店POP廣告的手繪部份，但是手繪POP廣告絕不等於POP廣告，這是請讀者務必注意的。

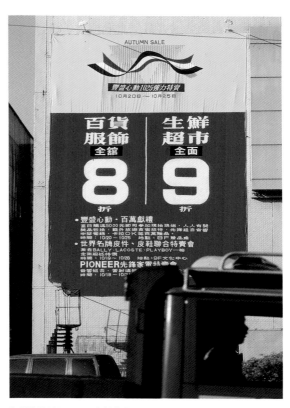

色彩強烈引人注目的室外布質垂掛式POP。

POP也能美化環境。

POP架也是一種很好的處理方式。

與櫥窗設計結合的卡典西得製作。

B

工具與材料

　　書寫與繪圖可供使用的工具及材料範圍極廣，在製作POP時需依其目的、功能及訴求對象之層次來選擇搭配適用的工具和材料。

色料
- 顏料—廣告顏料、水彩顏料、油畫顏料、印刷油墨等。
- 染料—奇異筆、麥克筆、彩色墨水等。
- 塗料—洋乾漆、透明漆、瓷漆、調和漆、底漆等。
- 剪貼材料—轉印紙（Color tone）色紙等。

紙張
- 畫紙—西卡紙、水彩紙、厚紙板、瓦楞紙、保麗龍板、珍珠板等。
- 印刷用紙—銅版紙、良質紙、中質紙、模造紙、象牙紙美術紙等。
- 筆記用紙—bond紙、棉紙、宣紙、描圖紙、木炭紙等。
- 剪貼用紙—轉印紙（Screen tore）、玻璃紙、玻璃膠帶、封箱膠帶。
- 其他—特殊用紙（如modelcore等）

其他—各種材料—夾板、軟片、塑膠板、金屬板、玻璃板、鏡子、布、鋁箔等。

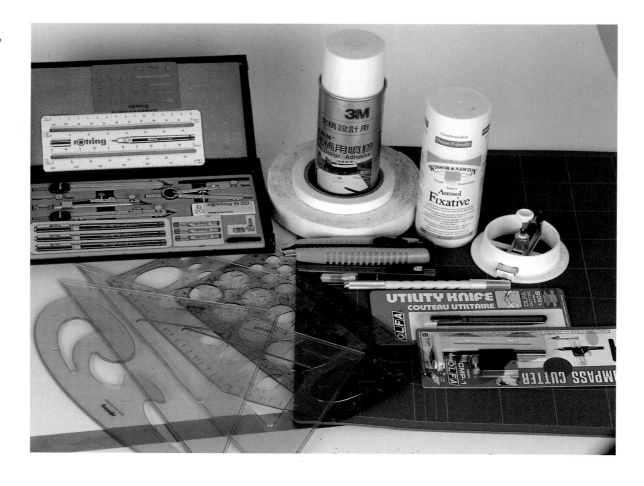

製圖相關器具─
　描繪用具─毛筆、毛刷、鉛筆、
　鋼筆、原子筆、奇異筆、脂筆、
　粉彩筆、炭精筆、鴨嘴筆、針
　筆等。
　尺類─直尺、丁字尺、三角板、
　曲線板、平行尺、橢圓板等。
　描圖用具─圓規、橢圓描圖
　器、座標繪圖機等。
　測量用具─比例尺、分度器、
　游標尺等。
　噴畫用具─噴筆、噴刷用鐵網
　等。
　精密器具─相機、電腦繪圖
　等。

加工器具─
　切削用具─剪刀、美工刀、銼刀、
　鑿子、研磨機及其他
　工藝器具。
　挖洞用具─錐子、打孔機、穿孔
　機、鑽床等。
其　他───訂書機、圖釘、橡皮擦等。

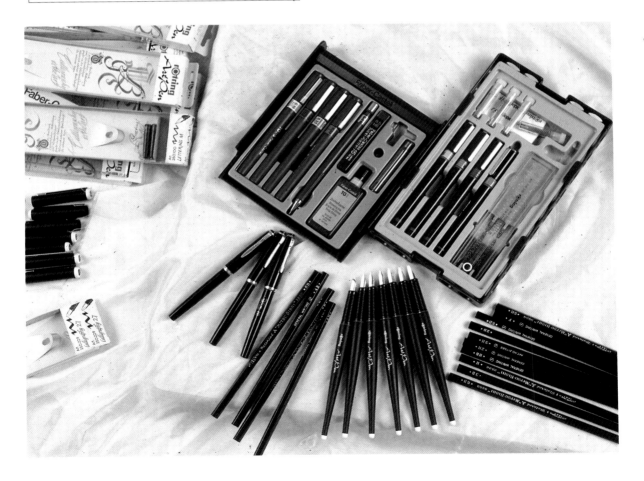

麥克筆

麥克筆依其墨水性質可分為油性及水性兩類。油性麥克筆,其墨水以化學溶劑製成,常見者為甲苯,快速揮發是其特色。因此適合快速繪圖和書寫,而不易沾污紙面。至於水性麥克筆其墨水為水溶性,故可與水混用,製造暈染效果,但其揮發性較慢,容易污損圖面。

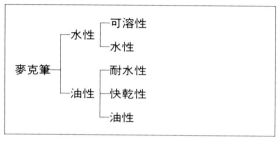

麥克筆的另一特性是反覆塗抹,顏色會變濃。在色彩方面,又細分為各種色系,如膚色色系、無彩色色系等,無彩色系從淺灰到純黑,其中又分冷色調與暖色調兩種。

麥克筆使用時須注意上下幾點:

①麥克筆是不能更改擦拭的,如無把握,可先以鉛筆輕描輪廓。

②麥克筆之混色效果不很理想,易污濁。如欲色彩加深可重覆塗繪,避免多色相混。

③以溶劑稀釋使用時,因溶劑有刺鼻的氣味,應在通風良好之環境工作。

④油性麥克筆具滲透性,選用紙張時須考慮是否會造成不良影響。

⑤不用時立即套上蓋子,以免乾涸。

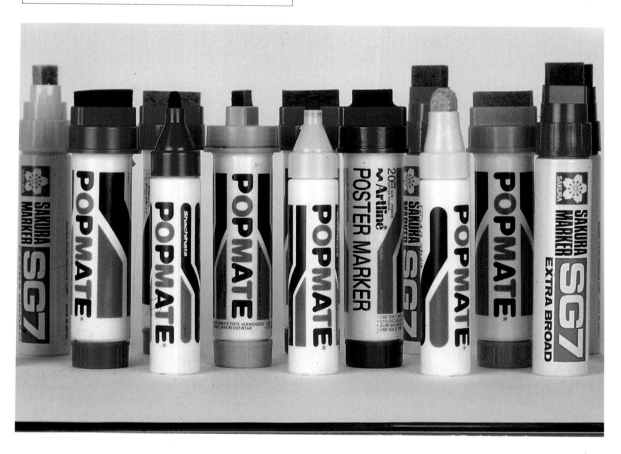

廣告顏料

廣告顏料（Poster Color）是手繪POP經常使用的一種顏料，其特性爲色彩鮮明且濃厚，透明度低（即覆蓋效果好）而且易乾，適合於大小面積之平塗。使用時如要沒有筆刷之痕跡，可酌加少許白色調和，以加強其覆蓋力。廣告顏料中的白色常用於完稿污點之修正，用白圭筆或面相筆補修正液不能達到的細微部分。

由於廣告顏料濃厚，如欲求混色均勻，可用手指加以研磨，達到均勻效果。廣告顏料易乾的特性也適合POP快速製作的要求。另一點好處是與其他顏料相較，廣告顏料價格較低，亦能符合低成本製作的經濟考慮。

惟使用時須注意加水的比例，因其特性爲厚重鮮明，如水分太少固然厚重，但乾後易裂；水分過多則會失去廣告顏料濃厚的色感。

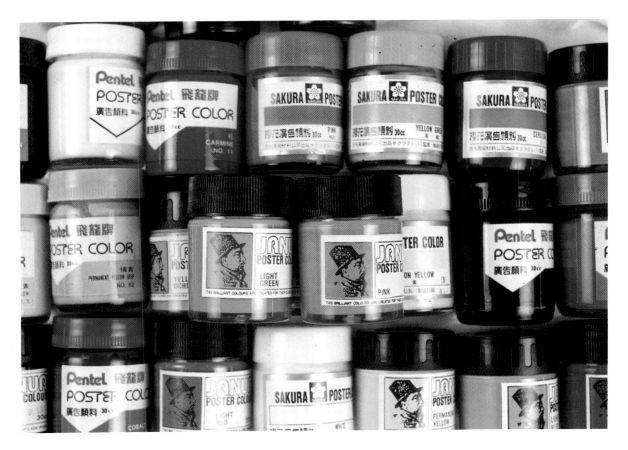

水彩

水彩（Water Color）顏料的透明度高、溶水性強，可分為透明及不透明二種，在型態上可分固體塊狀及流體管狀。其中塊狀者多附有調色盤，適宜攜帶外出寫生或速寫時使用。管裝者一般較常採用，它可表現渲染的效果，也可重疊著色；由於透明性較高，疊色與底色間可變化出豐富的層次來，善用此特性可做出其他顏料不能及的微妙色調。

由於其耐光性好、延展性強，所以適用範圍極廣，舉凡繪畫、插圖、手繪卡片或海報等均適用，再配合不同性質的紙張，可做出多種從寫實到抽象的表現法。而較常見的表現方式有重疊法、縫合法、渲染法、濕中濕法、擦洗法等。

壓克力顏料

壓克力（Acreil Color）是以水性顏料加入合成樹脂製成，其性質是水溶性，具透明度，快乾且乾後表面會形成一層膠膜，隔離空氣之侵蝕，故耐久性佳。由於顏料中含有膠質及透明性，在加入水稀釋時，可表現出筆刷的痕跡，而不調水直接使用又可表現出油畫般的厚重肌理，所以其延展性好，可塑性極大，可做出多樣化的表現。使用時注意依需用量擠出，避免用不完的顏料很快乾硬而形成浪費。

彩色墨水

色彩透明艷麗是彩色墨水最大的特質，其透明度較水彩高，而形態為液狀不沈澱的顏料，因此可直接加入噴筆使用，但缺點是耐光性較弱，作品應避免陽光的直接曝曬。彩色墨水與銅版紙、水彩紙、卡紙等不同紙張的配合會有不同效果，故在紙張選擇時應先做效果測試。

彩色墨水的色彩相當多，有四十餘種不同濃度及色相的色彩可供選擇。至於表現法大致與水彩相同。在使用時有一點要注意，就是最好將墨水倒或吸出置於其他容器中使用，避免將筆直接在瓶中沾用，以免混濁了墨水的原本色彩，造成日後使用的不便。

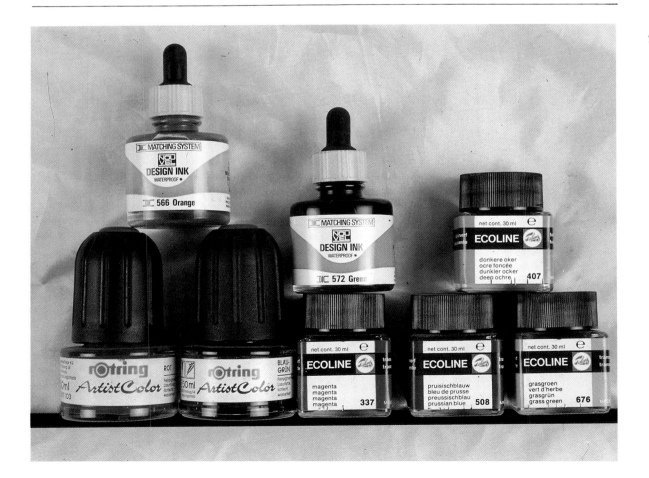

毛筆

此處所謂毛筆乃以製作材料來歸類，因此包含了中國傳統之竹管圓頭毛筆及西方發展出的各種平、圓水彩筆。

1.中國筆

中國筆之筆鋒長短、筆頭粗細不一而足，依筆毛性質概分為軟毫（羊毫、雞毫）、硬毫（鹿毫、狼毫等）兼毫。其大小從日本人製的小白圭筆到直徑數公分的大筆都有，特點是筆的含水量及延展性一般而言均較同級的西洋筆為大。由粗到細的線條可自由控制，擁有相當大的揮灑彈性，所以在文字的書寫和插圖的描繪上均能表現出獨特之性格。

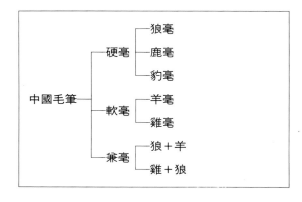

2.西洋筆

西洋筆依使用性質可分為水彩筆、油畫筆，依筆毛分則有軟、硬及人造毛；而視筆頭形態又可分為平筆及圓筆。其大小尺寸以「號數」（由0～20號）來區分標示，平筆中又有所謂平塗筆，其特徵為筆尖齊平，適宜平塗色面及書寫線條均勻或橫豎粗細不同的字體。水彩筆之扁筆亦可做相同之使用。另外排筆也是一種平筆，通常用於塗佈大面積底色時，亦可乾刷粉彩，作暈染效果。

圓筆之特性大致與中國毛筆同，但在筆的含水量上較中國毛筆少。近年發展出的人造毛筆其原料為石化產品，特性是筆尖不論平、圓皆整齊，易描繪出平整銳利之線條及邊緣，筆毛彈性特佳，但缺點為含水量比動物性毛筆少，惟此種筆不論水性或油性顏料皆可使用。

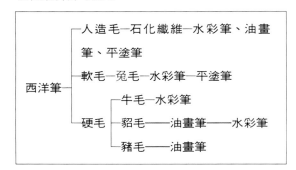

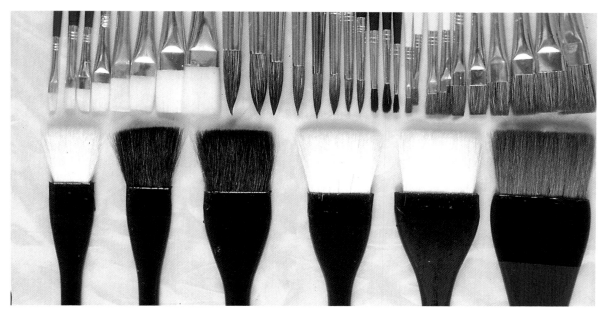

硬筆

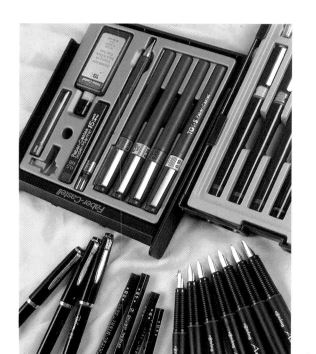

針筆、鋼筆等金屬製筆頭概歸於硬筆類。針筆為製圖劃線的工具，其線條最細者為0.1mm，特性為所繪出之線條粗細均勻一致。在POP中的使用，通常為線性的圖案或字之骨架及小字書寫為主。除了黑色外，亦有其他色彩之針筆墨水可供選用。

鋼筆亦分不同粗細的筆尖，如roting發展出的Art pen及Reform的Calligraph系列，由EF（極細）、B（粗、圓）到1.5mm平筆乃至於2.3mm的平筆，都可用做POP之小字書寫或線繪，沾水筆亦然，且可配合彩色墨水之使用。

色鉛筆

色鉛筆可分為油性及水溶性兩種。在POP的表現上，一般來說以輔助性為主，再配合其他材料混用，可表現出精細或材質的效果。選用時色階愈密、色彩愈多，混色的效果愈好。

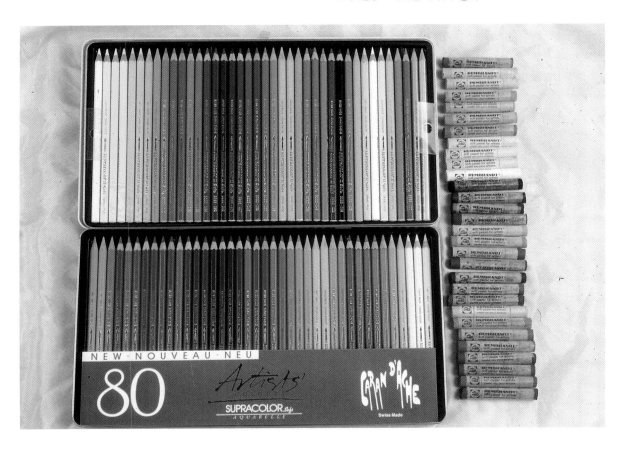

噴筆

噴筆(Air Brash)是科技時代的產物,分筆型、和槍型,有大小粗細不同的口徑,需與空氣壓縮機一同使用,裝入水性或油性的顏料,可噴出粒子均勻的霧狀效果,可用於大面積的色彩或明暗漸層的噴繪,或配合形版、筆刀的切割形狀,做局部的噴繪,能達到相當寫實逼真的效果。由於沒有筆觸的痕跡,因此也運用在大照片的修整或局部強調的表現上。

在插畫的製作上它已自成一個類別,在商業美術的領域中其地位日形重要。但由於在寫實的表現需投入相當長的製作時間,因此在手繪POP的運用上以局部漸層之表現和烘染主題之效果較常用,否則製作上不符合經濟效益。

其他材料

以手繪POP的製作時間及成本,可供快速製作的材料較常用的有麥克筆、廣告顏料、紙張等,但重要的是去找到自己最擅用的材料及表現方式,來賦與其不同的變化。因此對於一些新開發出的材料可多方嘗試。

除了以上所介紹的材料之外,還有許多其他可用的材料,如絹版、彩色貼紙(卡典西得)、轉印紙等,種類繁多,至於紙張的選用在POP的製作上也相當重要,本書在後面專章來介紹。

至於輔助工具包括切割板、美工刀、直尺、三角板、圓規、完稿膠、相片膠、鉛筆等,可依製作的實際需要來選擇使用。

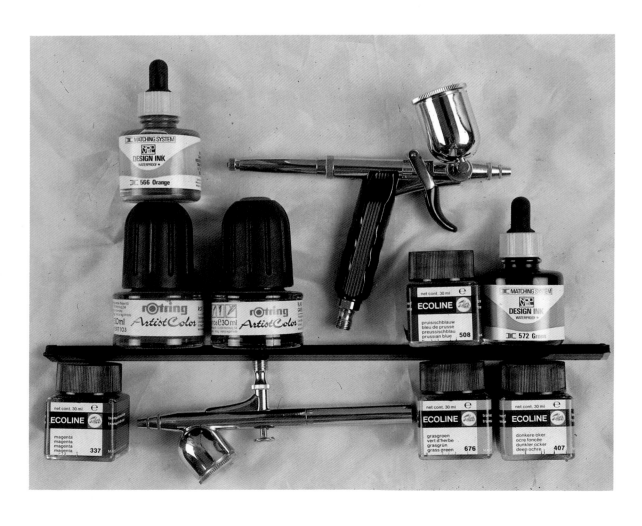

POP的應用文字

POP廣告的製作動機和目的或有不同，但是如果肯定在POP廣告上，買方與賣方之間的溝通是很重要的，那麼以文字來傳遞訊息的方式就無可取代。而用來傳遞訊息之文字的字體，能否刺激消費者的購買意願，就是我們所要探討和研究的問題。

一般而言，POP的文字字體可供使用的範圍很廣，從一般印刷品所用的如明體、黑體或圓體，到手寫的楷書、行書及自由書寫體等，形貌各有不同但皆有著個性和情感。即使是純粹用來表達意念的字體，也都有其獨具的情感和個性，我們稱之為「字體的情感」。在POP廣告的製作上要能用通當的字體情感來襯托或傳達出銷售商品的個性，進而達到引發消費者完成購買行為，這種正確的字體選擇和書寫製作對於初學者來說可能不是件容易的事。

有變化的字體配置可刺激購買慾望。

手繪POP所要求的快速製作條件之下，以麥克筆或平筆、圓筆書寫的所謂「POP字體」被廣泛的使用著。由於它可自由地隨個人風格的不同而變化，以表現字體的情感，所以並沒有一套「標準的」格式，但是綜合歸納起來仍有其書寫的大原則，略述如下：

1.字體在單位面積裡儘量向四週伸展，使每個字的大小都接近相同。

2.字體在多字組合時不凸顯或誇張不同字的個別美感，使能夠群化成面，在視覺上造成秩序之美。

ABCDEFG
HIJKLMNO
PQRSTUV
WXYZ

ABCDEFGHII
KLMNOPQRS
TUVWXYZ

麥克筆的運用

　　在 POP 的製作裡，文字書寫最方便常用的就是麥克筆。它有多種大小尺寸和形狀，其中以扁平型筆頭較常使用，因為它可以產生粗細不同的變化，如執筆姿勢保持同一角度，則可寫出橫細直粗或橫粗直細的筆劃，如運筆姿勢隨筆劃的方向轉變，則能寫出筆劃粗細一致的字體。同樣的，平塗筆和扁平的沾水筆其運筆方法也是如此。初學者需勤加練習，在熟練了運筆的方法後，對字形的控制與掌握都會大有助益。

工整的字體可對消費者產生說服力。

明體與黑體

　　臨摹適合選用的字體以印刷體的規則性較易掌握，其中又以明體及黑體字為基礎練習的最佳選擇。明體是從書法演變而來，為了印刷製版的規格化和整齊化的目的要求，而形成今日的面貌。它的前身是宋體字，因此其筆劃、結構上與楷書大致類似，仍保持橫劃細、直劃粗的特色。至於黑體字則又演變自明體字，但在基本的筆劃上是橫直一樣寬，在結構上為達到筆劃清晰辨識之要求，因此在筆劃的處理方式和明體就有些許差異。而與明體字比較，顯然黑體字更接近手繪POP字的形態（實際上POP字也是從黑體字變化而來的），所以用黑體字為範本臨寫可獲得正確的POP字體結構觀念。

　　另外在臨寫時，如能直接使用麥克筆練習最好，但如果考慮紙張成本或沒有太多特定的練習時間的話，有種更簡便的方法，就是以硬筆來練習字體的骨架，它的方便在於只要手邊有枝筆（任何筆皆可），有紙和印刷物，就可照印刷物上的字體做練習。而在熟悉了一般字體筆劃的處理方式及結構規則後，徒手POP字就難不倒你了。

22

袋　袍　薪
膜　兒　舅
臣　臥　近
臼　逃　漁
罪　租　溉
務　稔　濃
穿　穩　烈
章　火　灰
春　靖　為
第　焦　然
紐　純　營
利　周　刮

印刷字體的使用

具有印刷品效果的字體運用。

虹見解記群盆矯眷童祝禪其

落栗角組綠盂監眩罷矮硬兵

茹要觀討許聚肉肺罵短硫共

平塗筆的使用

　　平筆筆毛柔軟，運用時較難控制自如，如要將平筆功能發揮得淋漓盡緻，除了經常的練習，還要注意以下幾點：

①選擇筆毛平整而有彈性的美工用平塗筆。

②在使用前先將筆浸水，以美工刀將筆鋒修齊，才能寫出銳利平整的筆劃。

③廣告顏料需調到適宜書寫的濃度，不可濃到拖不動筆，也不要稀到透出底色。

④沾顏料前筆先浸水濕濕，如此使用完畢後才易清洗，避免殘留的顏料造成下次使用的不便。

⑤書寫時用筆穗的中段運動，避免壓到筆根。利用手腕運筆書寫，可用小指輕觸紙面，來保持運筆的壓力一致。

⑥筆劃的頭尾不整齊邊緣，最後再以直角方向的筆劃來修飾整齊。

⑦要寫出排列整齊的字，開始時先以鉛筆打格子，在框格中書寫，等習慣後，不打格子也能寫出整齊的字。

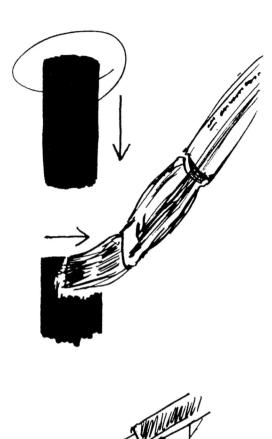

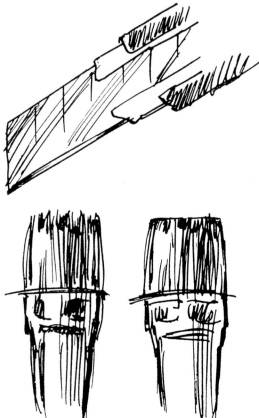

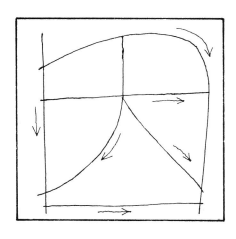
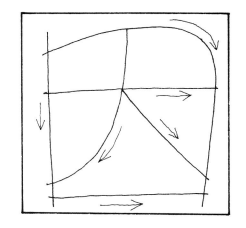

英文字母和阿拉伯數字

它們的筆劃較少，書寫較爲容易，需要特別注意和練習的就是其筆劃的運筆角度和弧度。由於英文字母是單純的拼音符號，因此可變化或裝飾的空間就很大，在字體的形態上有較中國文字更多的變貌。

初學者如以臨摹方法入手的話，建議以羅馬體和黑體爲基本練習字體，掌握了其基本的筆劃和結構之後，就可參考各種印刷字體作出更符合商品個性的字體來。

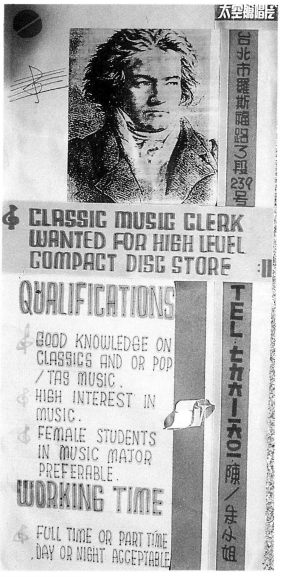

英文POP字運用實例。

ABCD

ABCD

ABCD

1234

1234

1234

ABCDEFG
HIJKLMN
OPQRSTU
VWXYZ&
$.,-:;!?'0
123456789

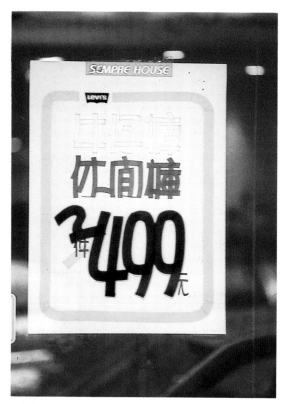

數字書寫實例。

以數字為主體的 *POP*。

ABCD

ABCD

ABCD

ABCD

1234

1234

1234

ABCDEFGHI
JKLMNOPQR
STUVWXYZ
abcdefghijkl
mnopqrstuv
wxyz &?!
1234567890

臨摹練習

初學者在開始練習字體的骨架結構及筆法時，如還不能掌握字體的規則。最好先由臨摹入手，一如我們在習寫書法時的臨帖。臨摹的意義不止是形體的肖似或摹寫的技術，而是在對微細的角度和筆劃粗細所影響的造形樣式，有敏銳且不放鬆的要求，來探究字的形式、比例、均衡和點線間的相關造形特徵。練習時先確定字體的形態是長是寬，字體的大小位置、字距行間，以鉛筆畫出需要的方格。至於井字、米字或回字等輔助線條，則視字形的需要來幫助掌握字形。

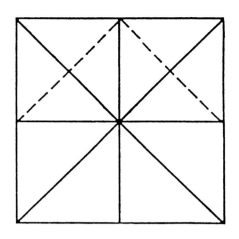

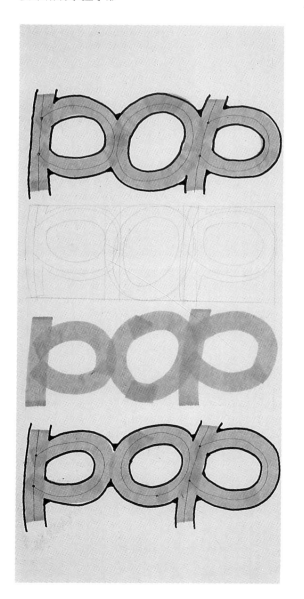

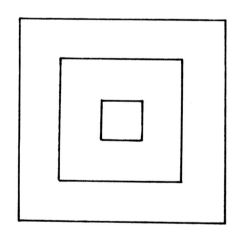

字體變化原則

①字形

不論任何不同典型的字體，都離不開文字本身所應有的筆劃結構之正確形態，這是構成文字不可或變的要件，中、英文皆然。而要求字形正確，就應將筆劃放在正確的位置上。雖說創作或變化字體希望能從心所欲，但仍要不逾矩，才能達到文字傳達訊息的功能。

②易讀性

所謂易讀性在人體工學上是指視覺判讀的難易度。而在心理學上，是指視讀產生疲勞與否的程度。在書寫時保持各個文字的明顯區別或個別性，但不過分誇張各個文字的形態，是易讀的首要規則。而太濃密漆黑的字或太細不易辨識的字，也都不易判讀。因此適當的筆劃寬度及合理的字形間架可以提高易讀性。

③悅目

在達到清晰易讀的文字機能之後，更進一步地我們會要求美觀，而文字的美化，先要處理文字間架的均衡並調勻筆劃，若為字群，則在字的大小形態上做適度調整，不使其中某些字特別突出。而點劃轉折亦應使其有可循的規則，進而形成一種和諧及規律的美感，產生風格與個性，達到賞心悅目的效果。

手绘POP設計

手繪POP設計

手绘 POP 設計

手绘POP設計

資料的蒐集應用

對初學者而言，除了平時勤於練習各種基本筆劃、運筆技巧和文字字形、結構、編排之外，各種高水準作品的資料蒐集，亦為提昇 POP 字體程度的好方法。在收集這些資料時，自然會有優劣的比較及選擇，由此提高了自己的眼界，並會對自己書寫的字體有更進一步的要求與體會，在不知不覺間，眼到、心到、手到，想要不進步也難。

轉印字可提供許多字體選擇。

D

手繪POP廣告

手繪POP廣告,亦即用手繪方式去達成促銷目的的POP廣告,一般說來,大部份均為店頭本身製作為主,眾所周知,現在是技術革新的時代,此外流通和商業構造也起了很大的變化。如超級市場般的大型化,專門店的出現、已漸成一股風潮,在此生活型態下來製作好的及富有機動性的POP廣告,手繪POP廣告的機動性及簡便的製作性便成為現今店頭促銷極為重要的一環。

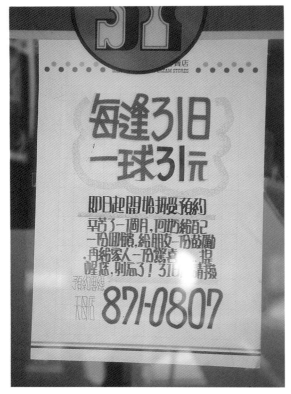

主題明顯的手繪*POP*。

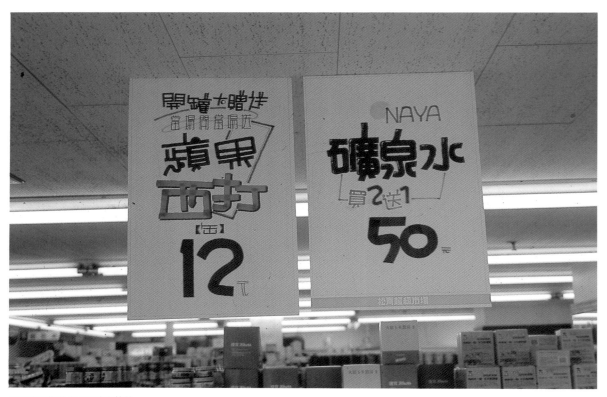

利用字體變化也可以達到效果。

手繪POP的特徵

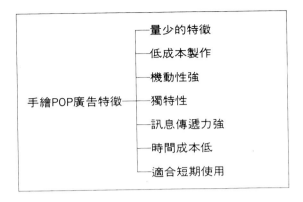

手繪POP廣告特徵
- 量少的特徵
- 低成本製作
- 機動性強
- 獨特性
- 訊息傳遞力強
- 時間成本低
- 適合短期使用

手繪POP至少具有以上的七項特徵，茲分別說明：

A. 量少的特徵·手繪POP廣告因為大部份均為零售店或賣場個別的製作，因此以手工完成，其份量自然較一般印刷物件或加工物件少的多。

B. 低成本製作·手繪POP在材質及工具或人工費用的預估及製作上亦遠比印刷物或加工物為少。

C. 機動性強·手繪POP廣告正因其製作時間短，且為人工製作，在時間、地點、佈置上均有較大的空間與彈性。

D. 獨特性·手繪POP廣告有別於一般印刷物件，因其製作方式，可其親切感及獨特性。

E. 訊息傳遞力強·手繪POP廣告大部份均為賣場現場的訊息傳遞者，可直接在賣場中吸引消費者，並說明產品，就地傳遞訊息加強購買意願，達成購買結果。

F. 時間成本低·手繪POP廣告在需要、構想、策略及製作完成的時間成本上均較其他媒體的時間需求低及快速。

G. 適合短期使用·手繪POP廣告因其材料及施工上的限制（通常均為紙材及速乾性顏料），致使其耐久性較差、因此適合短期使用。

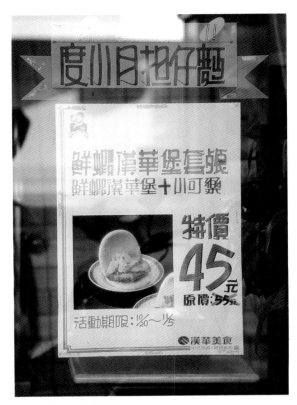

價格因素常是訴求的方法。

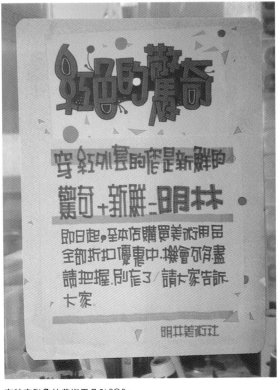

有特定對象的美術用品社POP。

手繪POP廣告之分類

手繪POP廣告的目的性分類

手繪POP廣告 ──┬── 商務、勞務之銷售型POP。
 └── 賣場之裝飾型POP。

手繪POP廣告的項目性分類

手繪POP廣告 ──┬── 銷售型 ──┬── 商品性POP。
 │ ├── 價格性POP。
 │ ├── 季節性POP。
 │ └── 說明性POP。
 └── 裝飾型 ──┬── 季節性POP。
 ├── 說明性POP。
 ├── 形象性POP。
 └── 觀賞性POP。

單純、古典並兼具裝飾的風格。

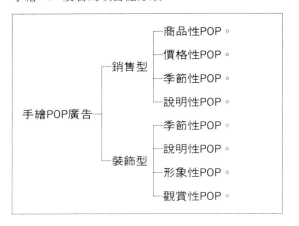

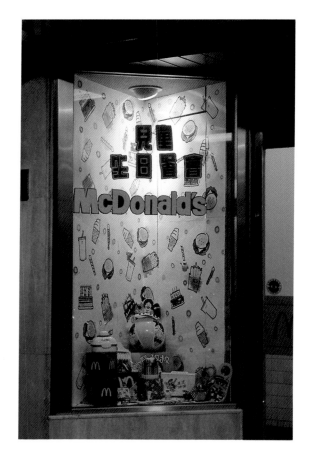

兼具觀賞與賣場風格的*POP*。

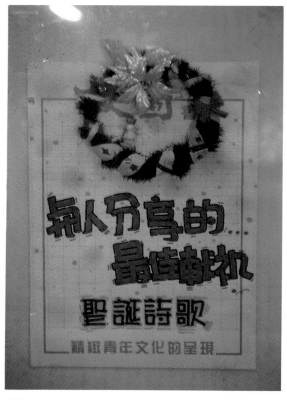

季節性*POP*。

利用平面立體化的裝飾POP。

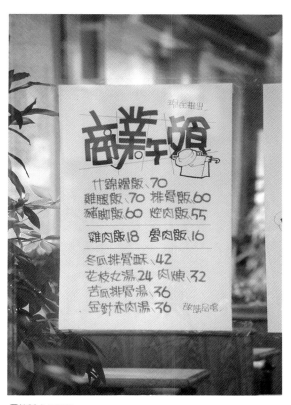

價格訴求的POP。

與季節有關的商品POP。

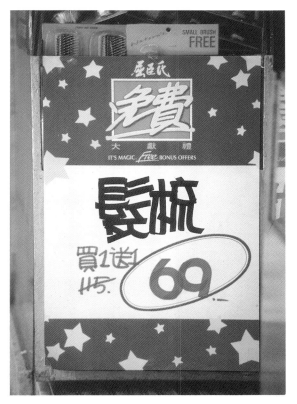

價格POP（導入ＣＩ）。

手繪POP廣告的機能性

　　手繪POP廣告的機能，簡單說來，即在以〝店頭〞透過此種廣告方式來結合商品及消費者、並媒介二者的互動關係，進而影響消費形象，達成購買使命。

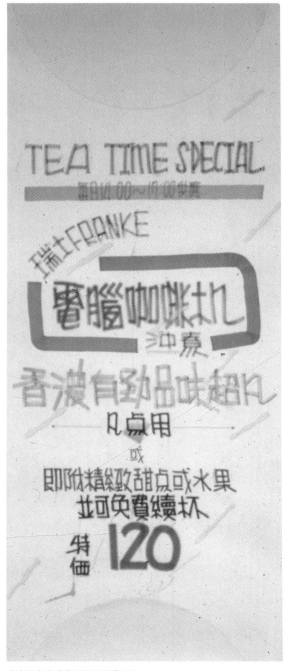

文字與色彩常是重要的視覺手段。

對消費者機能 ─┬─ 傳達新商品上市，告知其商品內容。
　　　　　　　├─ 傳達商務或勞務性特性或使用方法。
　　　　　　　├─ 使消費者因POP而產生更明確之商品印象，影響其購買慾。
　　　　　　　├─ 促使消費者對象下決心購買或消費。
　　　　　　　├─ 幫助消費對象自由選擇。
　　　　　　　├─ 提醒消費對象非買不可之潛在商品。
　　　　　　　└─ 幫助消費者做市場之比較檢討。

對賣場機能 ─┬─ 加強消費對象之〝購買衝動〞以提高購買率。
　　　　　　├─ 製造能使消費者能自由選擇的機會。
　　　　　　├─ 能提高販售率並促使店員之省力。
　　　　　　├─ 節省人工說明及促銷時間。
　　　　　　├─ 吸引消費對象眼光。
　　　　　　├─ 能適時適節陳列合於時節之氣氛。
　　　　　　├─ 新上市及廣告活動之告知。
　　　　　　├─ 可製作不同於其他賣場之POP，以達成獨特性的特色目標。
　　　　　　└─ 可表現其他媒體無法表現之處。

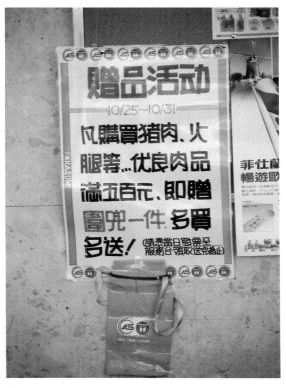

SP活動下製作的POP。

以圖像為主的POP。

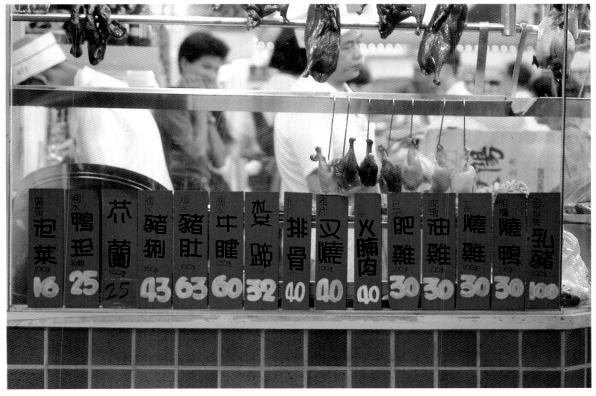

有傳統風格並簡明易懂的價格POP。

POP廣告與購買心理

　　POP廣告其實包括在心理學的範疇之內,我們可將之稱爲購買行動心理學,其起源爲:"AIDMA法則"。但延用至今,由於市場機能的調節與消費習慣的改變,取而代的是所謂的"AIDCA"法則。"AIDMA法則"乃是由注意→興趣→慾望→記憶→行動。而"AIDCA法則"則是由注意→興趣→慾望→確認→行動。我們若瞭解二者的異同,應用於POP之計劃與設計中,對於促銷活動(SP)會有絕對的助益。

　　因此在購買過程中,可以發現引起購買的過程是‧惹起注意→引起興趣→產生慾望→確立信念或記憶→誘導行動或購買行動。

　　在瞭解上述的消費購買心理之後,我們在企劃店內及店外促銷活動,必能更明確地了解POP廣告應發揮的功能,並製作出高效率的POP廣告。

　　除此之外,一個好的POP廣告製作也必須瞭解及分析消費對象對商務或勞務的心理變化,才能捉住重點,製作POP廣告。

注　意	‧	ATTENTION	‧	A
興　趣	‧	INTEREST	‧	I
慾　望	‧	DESIRE	‧	D
記　憶	‧	MEMORY	‧	M
行　動	‧	ACTION	‧	A

A‧注意‧ATTENTION
I‧興趣‧INTEREST
D‧慾望‧DESIRE
C‧確認‧CONFIRMATION
A‧行動‧ACTION

好的圖文編排是引人注意的首要條件。

利用行業特質製作的POP。

影響購買行動的因素

影響購買行動的因素對一個POP廣告製作者有着極重要的關係，唯有瞭解影響購買行動的因素才能針對重點，利用判斷，分析人的心理狀態，以期製作出能夠刺激五感、提高促銷效果的POP，這也正是零售店或賣場POP廣告製作者的使命。

影響購買行動的因素
├── 文字與色彩。
├── 資料的分析與活用。
├── 周邊訊息的搜集與活用。
└── 表現技巧

簡單的圖文常能一目瞭然。

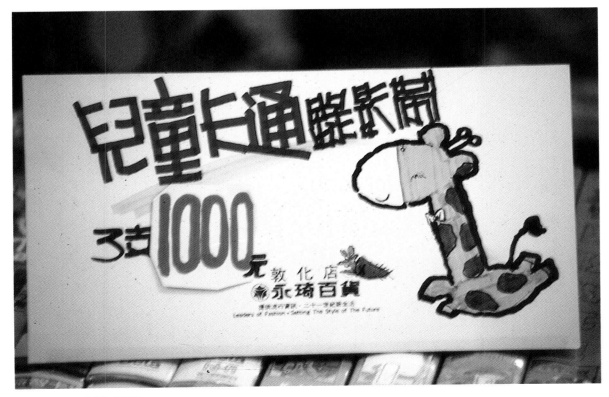

利用漫畫與對比色製作的*POP*。

手繪POP廣告與視覺心理

　　我們在前面的幾章中曾討論了有關手繪POP廣告的特徵、構成要素、機能、表現要素、色彩計劃、企劃策略乃至於購買心理，但無可諱言的，如何將這些要素統整起來達到一個好的視覺效果呢？那就必須談到所謂的視覺心理，唯有了解了視覺心理我們才能更進一步的將畫面中的元素有規則的做好一畫面的編排，使之更趨於合理性，也提高其可看性及信賴度。

特殊的訴求方式應與賣場有所差異。

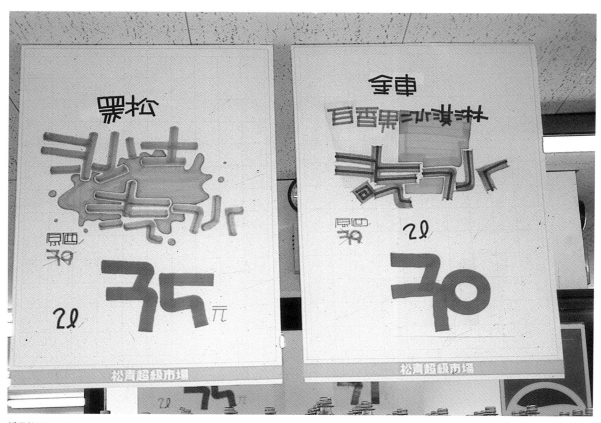

活潑簡潔的POP。

畫面構圖

　　畫面構圖最重要的就是維持元素在畫面間的平衡，但如何維持平衡，我們必須先知道畫面的力場。

　　經過實驗，我們發現人的視覺的地理性位置畫面中心點、在幾何的中心點往右上方偏移。

　　也從實驗得証，畫面除了地理性位置外，另外尚有一種磁場（力場）存在，此種力場決定了畫面上〝形〞的重度，而這種畫面位置所引起的重度變化，就是決定畫面平衡的要素。

　　而在畫面中的形與形之間也有力場存在，因此得知畫面的力場也等於重度。

　　在瞭解了畫面的力場分佈及平衡原則後，我們繼續探討重度原則。

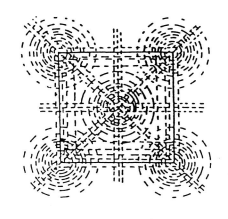

安海姆／畫面力場構造圖

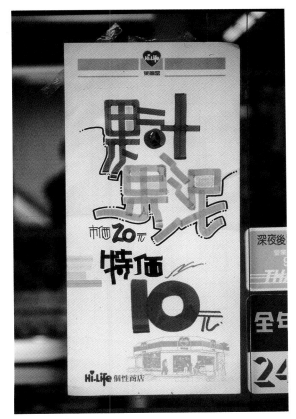

利用大標題的變化也有很好的效果。

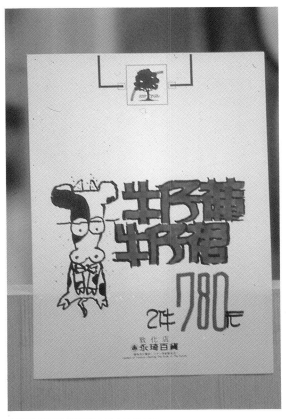

漫畫與色彩均能表達商品特性的POP。

重度原則

重度原則 ─┬─ 在視覺上有上重下輕的感覺。
　　　　 ├─ 在視覺上有左重右輕的感覺。
　　　　 ├─ 離中心點愈遠其重度愈重。
　　　　 ├─ 視覺的移動是由左而右,因此畫面的左邊的畫面的重心。
　　　　 ├─ 就〝畫面裡〞的空間來說,離觀者愈遠的其重度愈重。
　　　　 ├─ 就色彩來說,同面積時,明亮的顏色比暗色來的重。
　　　　 ├─ 畫面內,容易引起觀者關心或注意的題材,雖然形小,重度亦可發揮。
　　　　 ├─ 畫面上肌理描寫愈細膩的,重度愈大。
　　　　 ├─ 孤立的東西重度大。
　　　　 └─ 動態比靜態重度大。

主標題常放置在中間偏上的位置上。

雖然簡單,但主要文字的重度均能發揮。

瞭解重度原則的目的在於瞭解畫面因素及單位的重度，以期能更進一步利用這種方法平衡畫面並使重度得以發揮。

中間的圓重度較小，所以在視覺上就比二端圓較小的感覺產生。

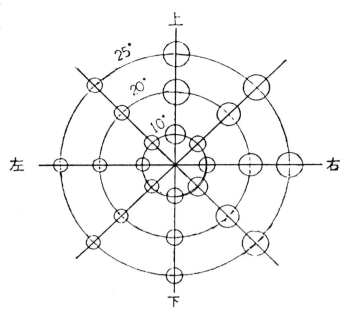

視覺的不等質性構造圖

視覺的習性是由左至右

SSSSS SSSS
8888888888888888

畫面上部重度較大，所以覺得上部較大。

群化原則

群化原則
- 類似原則
 - 大小類似。
 - 形的類似。
 - 色的類似。
 - 明度的類似
 - 方向的類似
 - 速度的類似。
- 近接原則（同性質的東西易群化）。
- 長度原則（間隔相等、長度愈長的易群化）。
- 閉鎖原則（類似封閉的形易群化）。
- 共同命運原則（在畫面中雖然形、質、色都不同，但命運相同的易群化）。
- 分節原則（即從群體中再分的，易群化）。

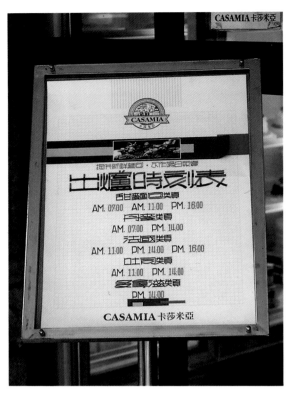

價格、時間因爲大小、色彩群化的例子。

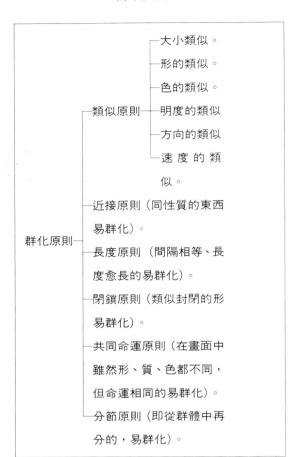

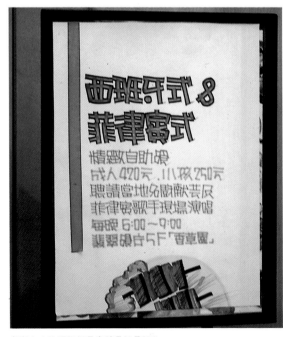

色彩大小均類似但長度較長的易群化。

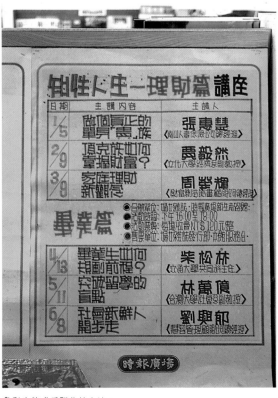

色彩也能成爲群化的方法。

畫面是由許多小部份構成一完整且有組織的形
態，也就是說畫面上大都不是同一造形要素的反
覆。群化原則，也就是在瞭解能夠統整畫面中要素
的一種方法，也經由這種方法，來結合成有組織性
的畫面。

閉鎖原則

長度原則

大小類似

方向的類似

明度的類似

造形類似

方向

物體本身視覺與物體的運動方向，也是影響畫面平衡的要素之一，方向所到之處也是視覺引力所到之處，所以方向也能影響平衡。

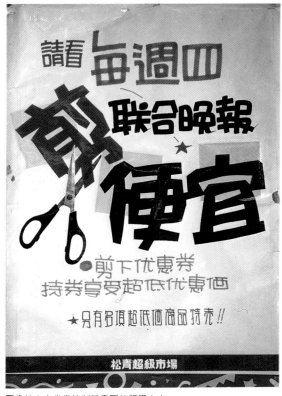

圖像的方向常常控制了畫面的視覺方向。

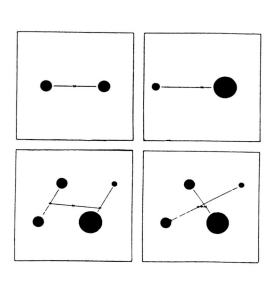

二形間之互引力（方向）

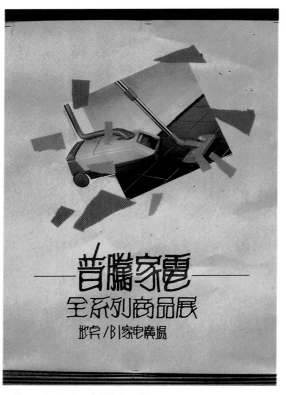

不規則的色塊方向也會影響畫面構圖。

E

手繪POP廣告的形式表現要素

好的手繪POP廣告在形式上應具有下列各項要素。

單純・注目・焦點・循序・關連

A. 單純・SIMPLICITY。手繪POP廣告在視覺上要單純、簡潔，使對象一目了然，瞭解傳達之訊息。

B. 注目・EYE APPEAL。手繪POP廣告應在視覺上能引起刺激，達成注目。

C. 焦點・FOCUS。好的手繪POP廣告能在注意的一刹那達成繼續誘導視覺的焦點。

D. 循序・SEQUENCE。也就是誘導效果，好的POP廣告應能夠在畫面上引起注目，產生焦點並循序吸引目光達成宣傳使命。

E. 關連・CONTINUIEY。也就是要統整畫面，使畫面各元素彼此關連，產生群化，達成統一。

單純、簡潔的訊息傳達。

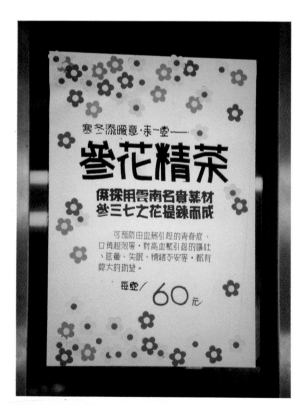

畫面各元素彼此關連，形成群化及統一。

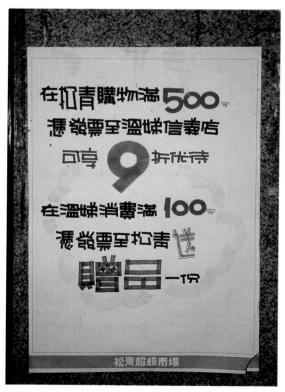

循序吸引目光而達成宣示效果。

手繪POP廣告之構成要素

手繪POP廣告至少應包括以下一項以上之構成要素。

```
手繪POP之構成要素 ┬ 引人注目之圖文佈置。
                 ├ 大標題或關鍵字。
                 ├ 副標題。
                 ├ 說明文字（文字）。
                 ├ 附屬說明（註明）。
                 ├ 插圖或商品圖片。
                 ├ 商品名。
                 ├ 商標、標準字等合成文字。
                 ├ 價格。
                 ├ 牌名。
                 ├ 賣場名稱。
                 ├ 標語。
                 ├ 外框。
                 └ 箱型框。
```

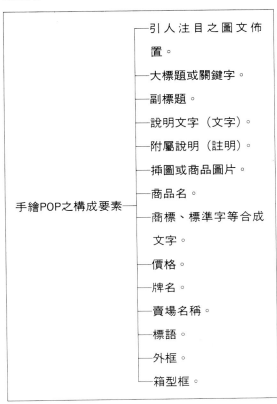

構成要素完備的*POP*。

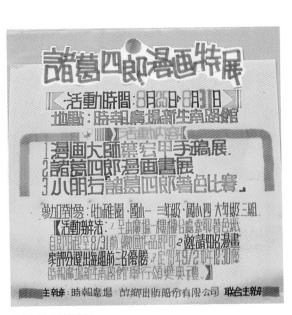

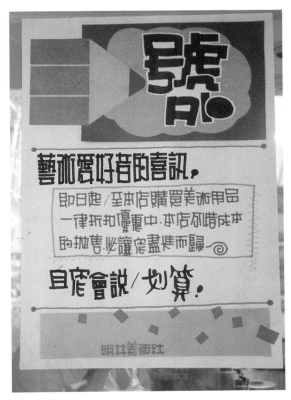

大標題、副標題、說明井然有序。

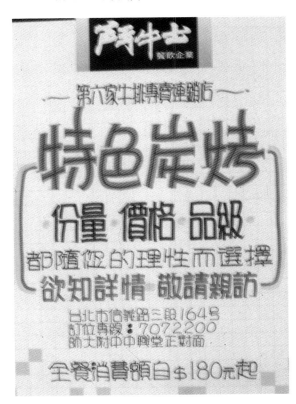

標準字、大標題具引人注目之佈置

手繪POP廣告的色彩計劃

手繪POP廣告的色彩計劃┬─追求和諧
　　　　　　　　　　 ├─視覺效果
　　　　　　　　　　 └─把握主調

　　色彩的功能就是要經由色彩間的對比與諧調去突顯與地的關係，手繪POP廣告也就是要求一種單純的、和諧、突顯主題的色彩計劃，讀者不妨利用上列三點色彩計劃的重點擬定色彩策略。

單純和諧的色彩計劃。

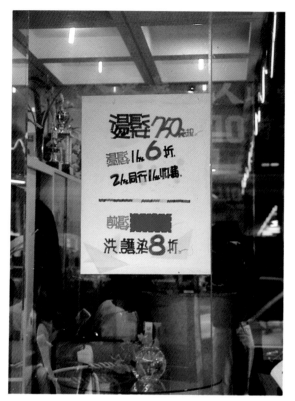

與店面環境協調的POP。

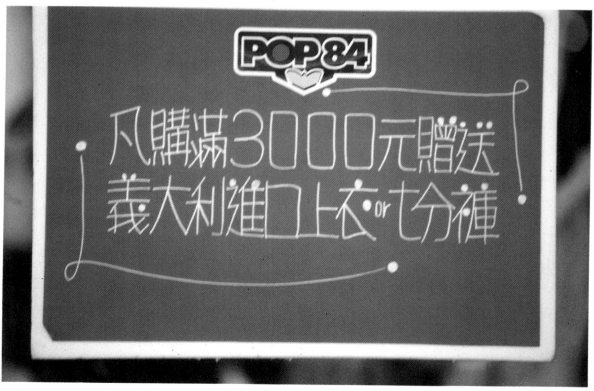

形成視覺焦點的色彩搭配。

手繪POP廣告的企劃策略

　　手繪POP廣告因時因賣場之性質不同而有不同，因此一個好的POP企劃者至少應了解下列事實。

A・掌握主題

B・創意及資料的儲存及收集。

C・對POP廣告持有高度工作興趣。

D・瞭解產品、商務或勞務特質。

E・瞭解POP是其他品和消費者溝通的接點。

F・販賣場所情況之深入瞭解。

G・擴大思考企劃範圍並考慮賣點全體之情況。

H・管理、場所及預算、生產量、期限。

I・製作的多元化及統整性。

J・瞭解消費對象之階層及喜惡。

K・確知廣告目的。

與消費者溝通的接點。

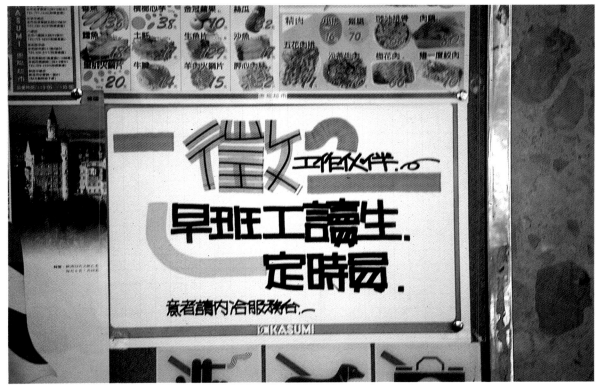

廣告目的明確。

廣告效果問題探討——從客觀的反應檢討

手繪POP廣告的結構上，不外乎插圖、佈置色彩的形式因素及廣告文案及商品的內容性因素。我們為了瞭解如何製作出一張好的POP廣告，必須從很客觀的反應檢討屬於製作者本身或是他人的設計作品，以期能夠籍由分析、檢討來探討每一張手繪POP廣告的廣告效率。

A・為何看到了它 ──┐
B・為何覺得它有魅力 ──┘
以上為形式的表現(插圖、佈置、色彩)
C・為何對它產生慾望 ──┐
D・為何因它決定購買意志 │
E・為何因它採取購買行動 ──┘
以上為內容的表現(商品內容、消費心理、文案表現)

一個好的POP廣告製作者若能了解上述消費者心理特質、針對商務及勞務特質，活用資料及注意表現技巧，就必能製作出吸引消費群，提高銷售率。

促使消費者產生瞭解的慾望。

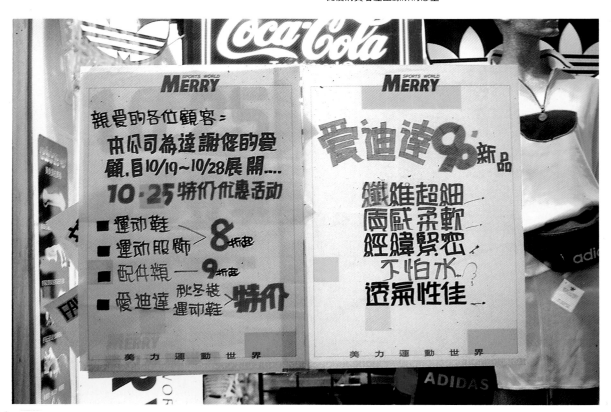

掌握消費心理。

F

文字部份之主要編排原則

手繪POP廣告因其本身特徵的關係，簡潔、字少，並得一目了然，因此，文字編排常常成為好壞的關鍵。

文字編排
- 關鍵字或大標題與文案間字體或比例大小的變化。
- 齊頭式編排。
- 齊尾式編排。
- 齊頭尾式編排。
- 對稱式編排。
- 韻律。
- 變化。

大標題與文案的互動關係。

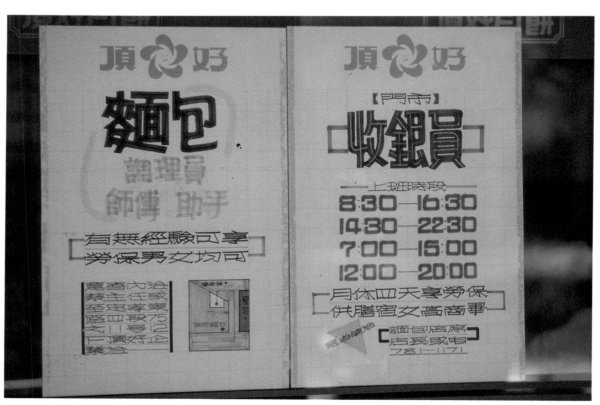

居中的對稱編排。

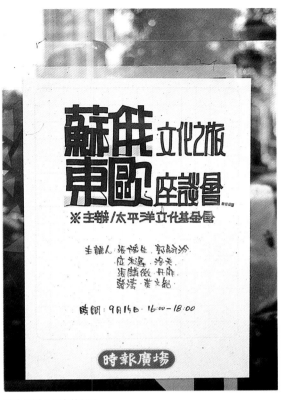

居中但重心偏左的例子。

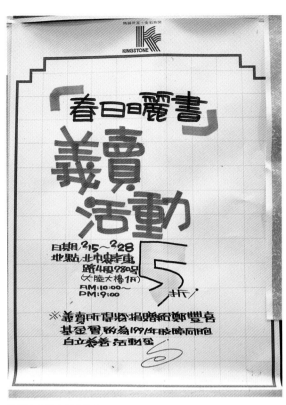

比例大小產生變化律動。

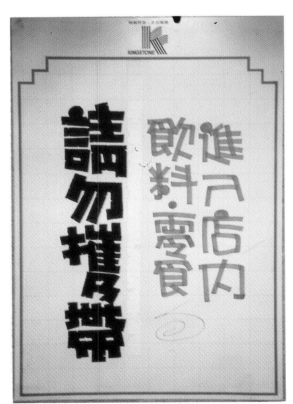

左右比例變化的POP。

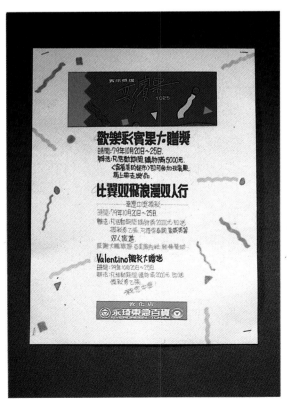

齊頭尾式編排。

手繪POP廣告的圖文編排及構成

　　一個好的POP設計至少要顧及四項要求，即A‧訴求的主題是什麼？B‧表現手法是否成熟？C‧編排、色彩、造型的運用是否突出，得當？D‧市場反應如何？而這以上四項我們若分析下來可得到如下的表列。

> A‧訴求的主題 ──內容（文案及POP傳達的訊然）
>
> B‧表現手法──┐
> 　　　　　　　├──形式上的設計、傳達。
> C‧編排、構成──┘
>
> D‧市場反應──客觀的反應、評估

　　這其中我們可以看出前三項皆取決於一個好的設計，而最後的市場反應更應是前三項要共同達到的目的。

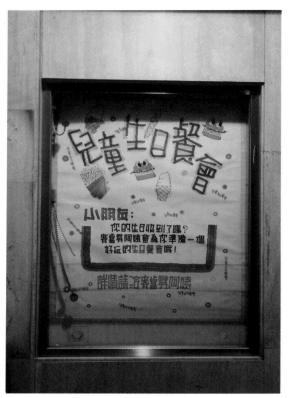
燃起市場反應的POP。

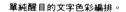
單純醒目的文字色彩編排。

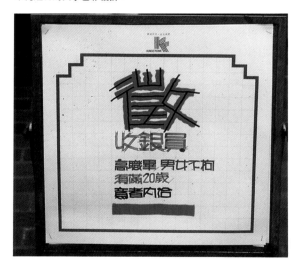

　　因此，一個好的圖文構成與表現，其實是手繪POP設計極重要的一環，但是我們如何經由設計的概念達成設計構成的目的，又如何經由一些最基礎的編排設計方法來達成一個好的圖文佈置、傳達訊息，是每一個POP從業人員都應知道的。

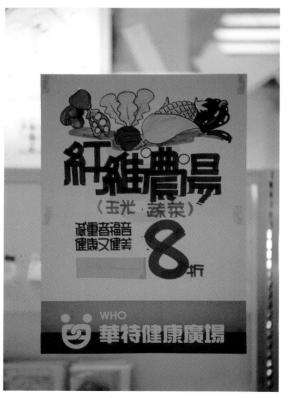
圖案文字搭配合度。

手繪POP廣告作業流程

概念 ─┬─ 廣告活動關鍵字、文案 ─┬─ 設計開展。
　　　└─ 主要視覺傳達設計 ──┘

費用、期限、目的、數量。

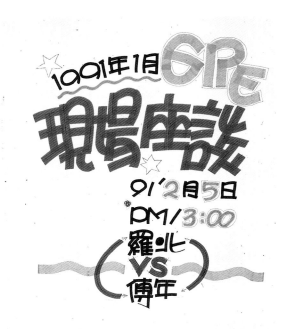

決定適當的關鍵字，打出鉛筆草稿。　書寫活潑的大標題。

加入細緻的線條骨架及輪廓線。

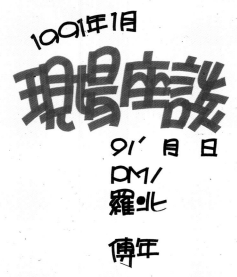

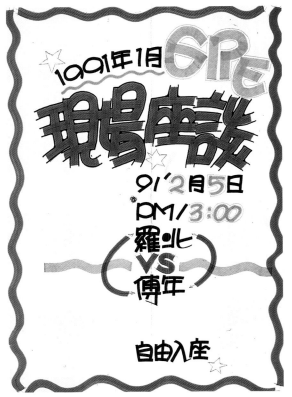

色彩配置利用大面白底，單純而醒目。

細節處理和裝飾性符號的加強。　　完成。

手繪POP廣告的圖文編排

在了解手繪POP廣告的作業流程，在實際作業上，詳細瞭解概念部份之後，就進入了視覺傳達的部份，我們試着以簡易的原則來歸納出以下的法則。

A‧決定大標題或關鍵字。

B‧把可能需要的文案部份列出。

C‧決定要以插圖或文字的線條爲主體。

D‧ 將主體部份（插圖或文字）置於畫面力場較強之部作有系統的編排並利用文字線條來平衡畫面。

E‧ 將文案部份作有系統的編排並利用文字或線條來平衡畫面。

F‧色彩計劃。

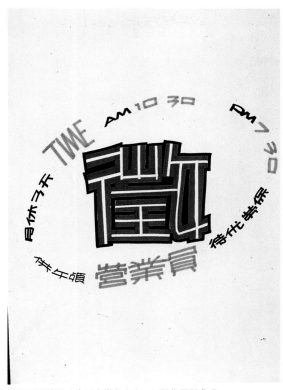

橢圓型周邊的文字不宜變化太大，以群化原則處理。

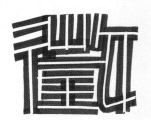

針對需求概念來決定廣告之文案、視覺傳達的設計。

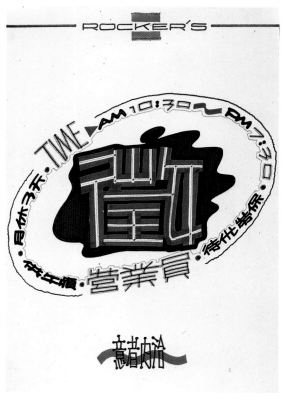

關鍵字後的黑色圖案爲抽象的側面人臉。　　完成。

G

賣場作品實例

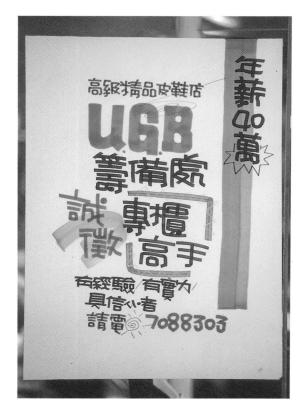

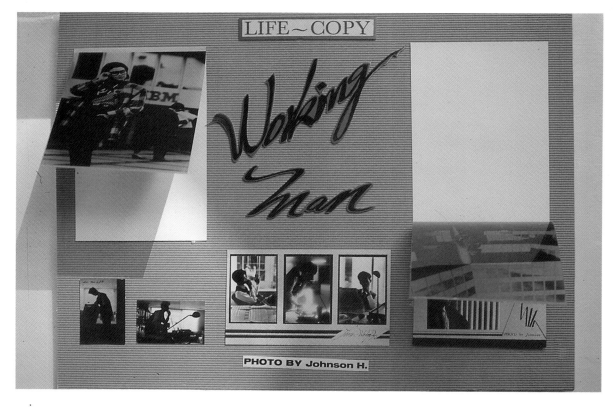

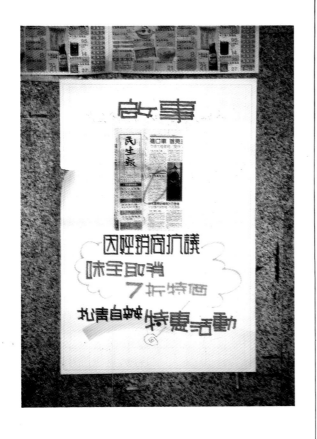

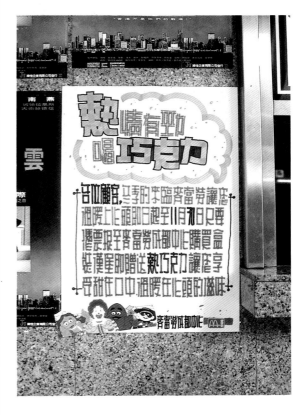

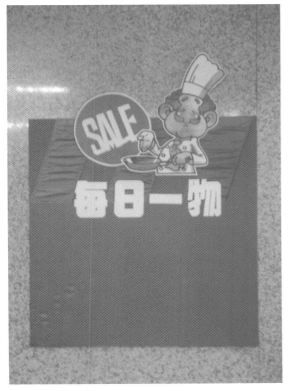

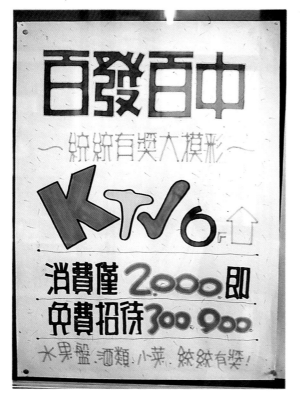

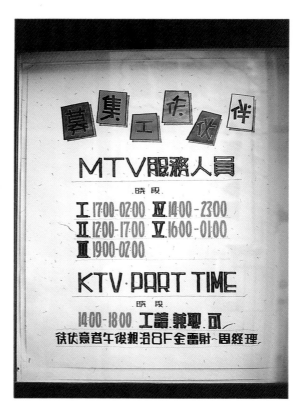

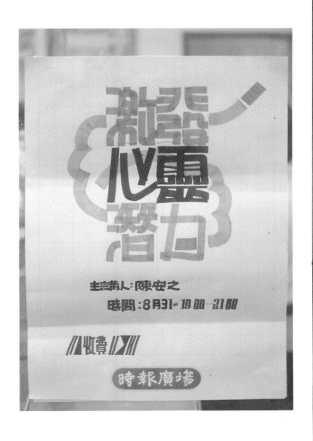

激發心靈潛力

主講人：陳安之
時間：8月31日 19:00～21:00

//收費//

時報廣場

新學友書局
NSB NEW SCHOOLMEN'S BOOK CO.

皇冠
川島芳子

熱烈銷售中／李碧華著

8月18日起

電影盛大聯映

LANCASTER

西德原裝進口

保濕系列
年輕富彈性的肌
膚，決定於皮膚
的保濕能力。

使用
EM
保濕系列
您將擁有
光滑且富彈性的年輕面容

馨 俐 護膚中心 美的專線
363 5881

專業美容師 蔡欣欣老師主持

媚麗來自天然的精華
Sans Soucis – Beauty by Nature.

SANS
SOUCIS
BADEN-BADEN · PARIS

有音樂的社會更美好
愛樂人音樂文化系列

日期	時間	主題	主講人
8/16	19:00	從末代皇帝談電影配樂創作	蘇顯興 陳世興
9/14	19:00 21:00	又說又唱—台灣的囝仔歌	簡上仁
9/4	21:00	伯恩斯坦72歲生日快樂!!	王立德
9/6	19:00 21:00	來點隨興所致的爵士樂吧!!	陶曉清

【索取入場券請洽櫃台】

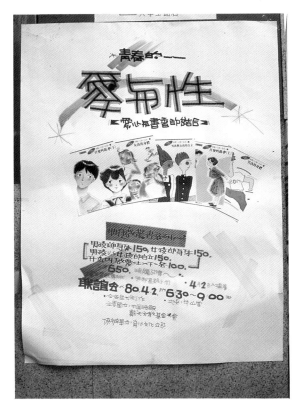

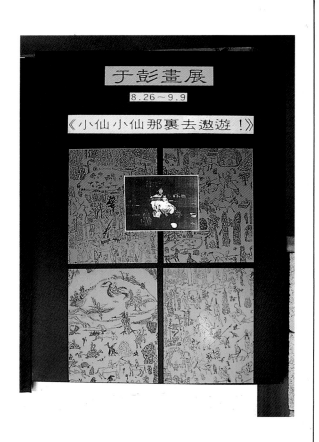

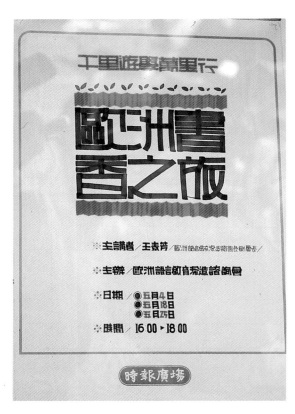

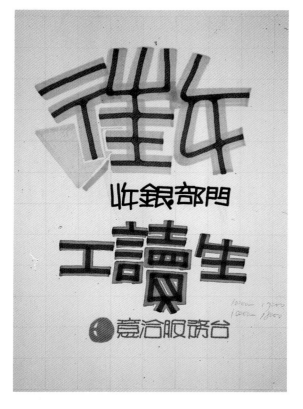

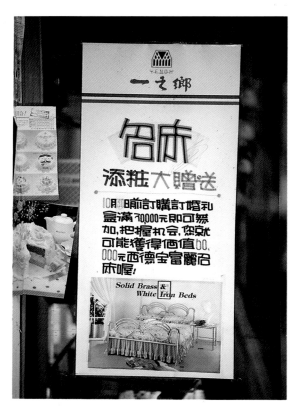

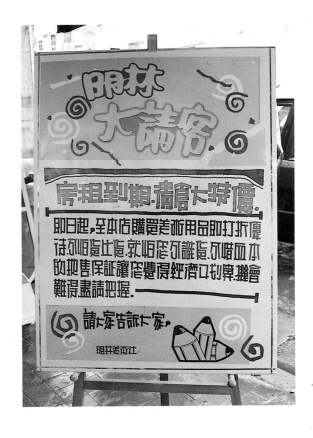

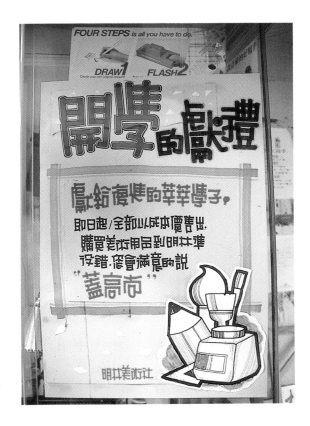

73

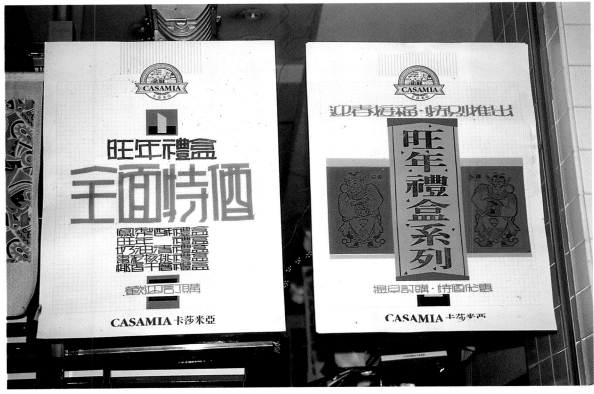

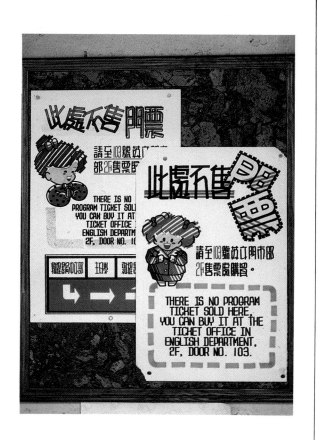

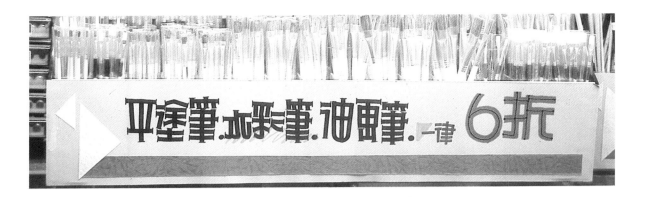

平塗筆．水彩筆．油畫筆．一律 6折

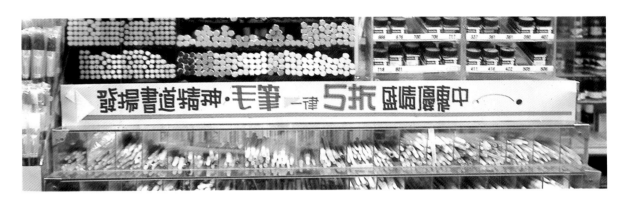

發揚書道精神．毛筆 一律 5折 盛情慶祝中

NEW 新登場
西洋城遊樂器
．歡迎至2F參觀選購！！

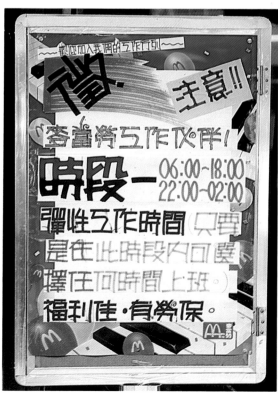

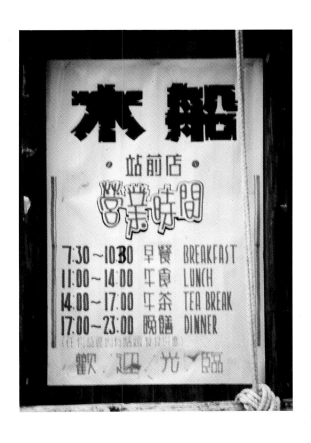

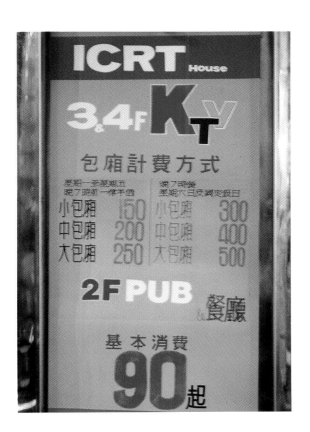

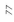

LIFE

與其成為憑藉
陽光照亮的大
月亮不如做一
點自放光明的
小燈火。

在人生的旅途上，不
要抱著乘坐便車的念
頭。沒有一條路是不
經勞苦、不流血汗地
闖蕩出來的。

學人補習班

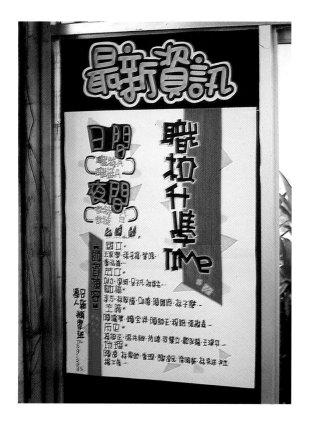

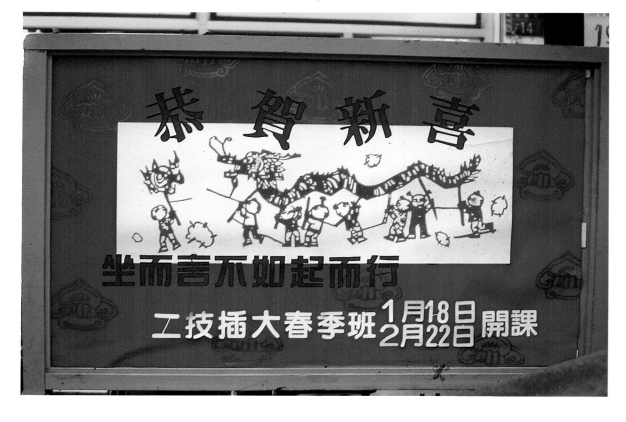

恭賀新喜

坐而喜不如起而行

工技插大春季班 1月18日 2月22日 開課

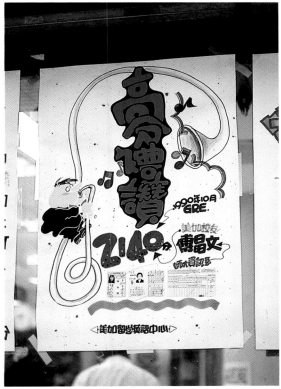

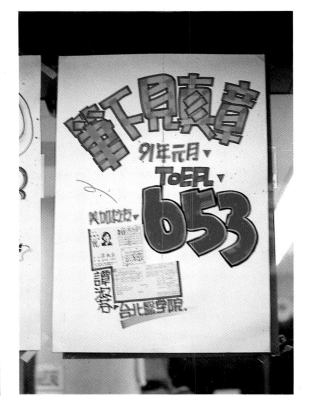

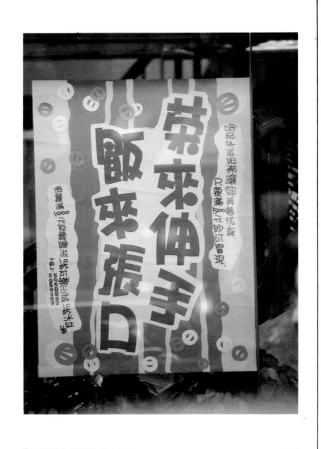

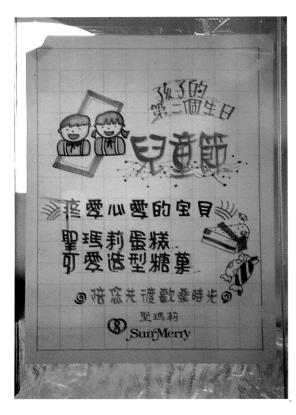

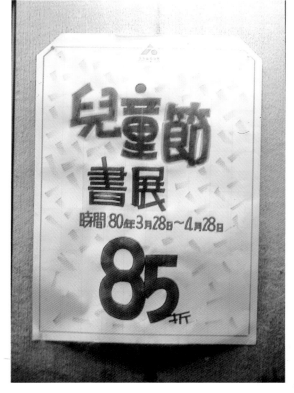

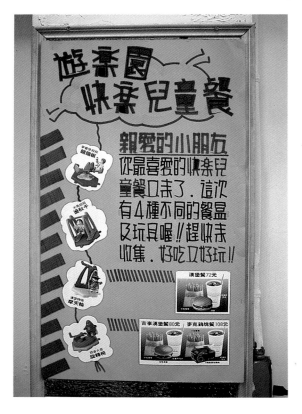

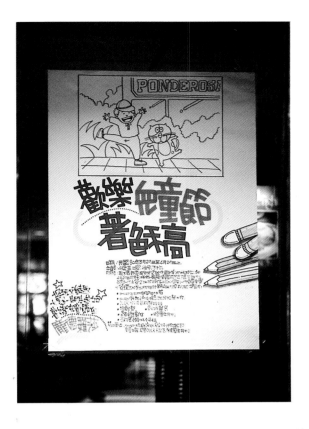

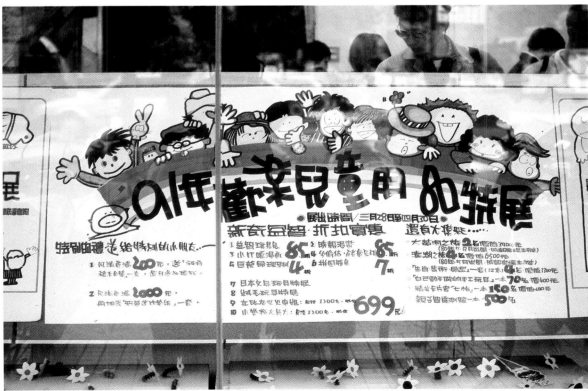

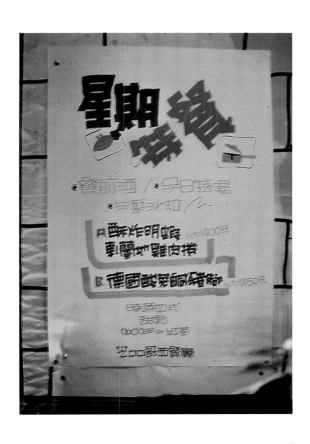

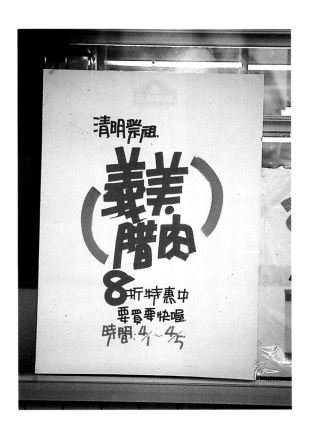

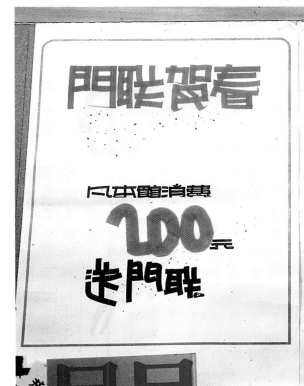

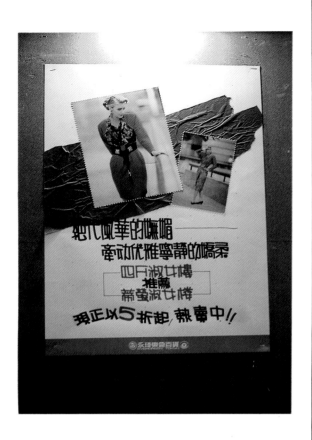

绝代风华的妩媚——
牵动优雅宁静的娇柔
四月淑女裤
推荐
萧蔷淑女裤
现正以5折起，热卖中!!

永绮东帝百货

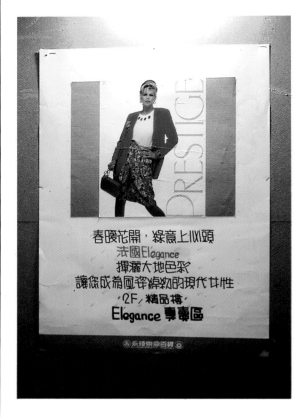

春暖花开，绿意上心头
法国Elegance
挥洒大地色彩
让您成为风靡全球的现代女性
'2F' 精品楼
Elegance 专卖区

永绮东帝百货

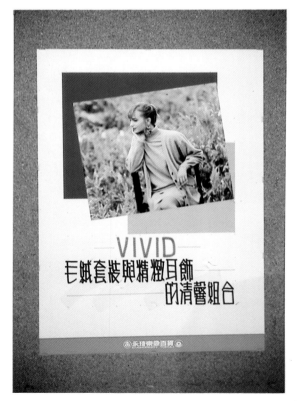

VIVID
毛织套装与精致耳饰
的清馨组合

永绮东帝百货

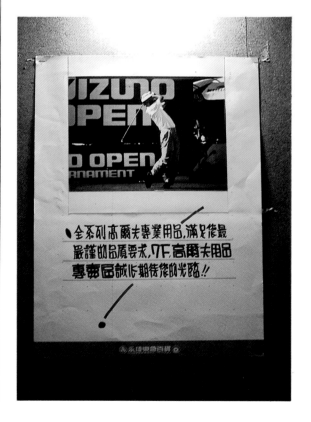

全系列高尔夫专业用品,满足您最
严谨的品质要求,7F 高尔夫用品
专卖区诚心期待您的光临!!

永绮东帝百货

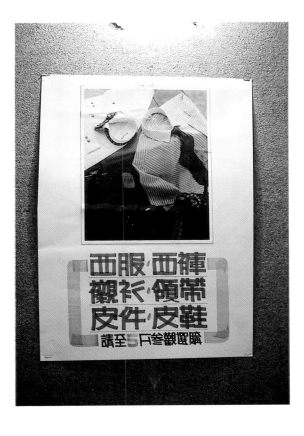

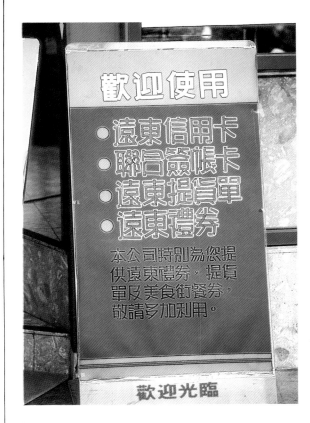

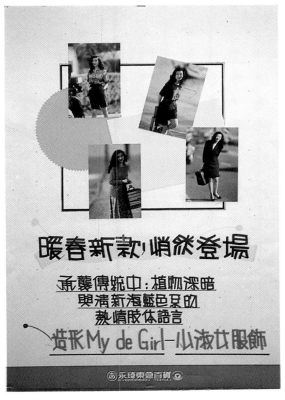

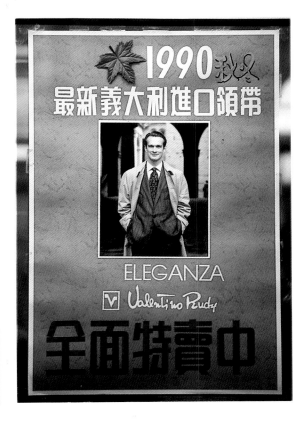

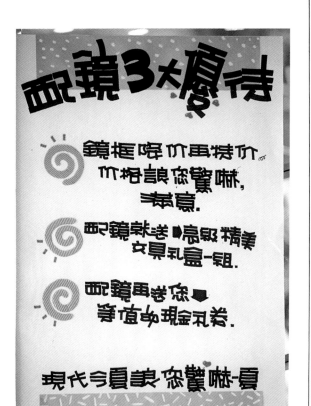

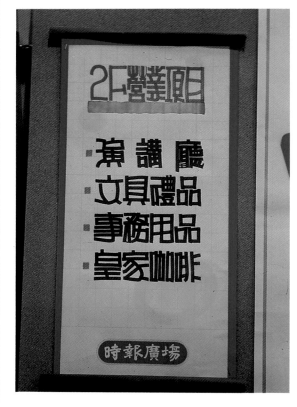

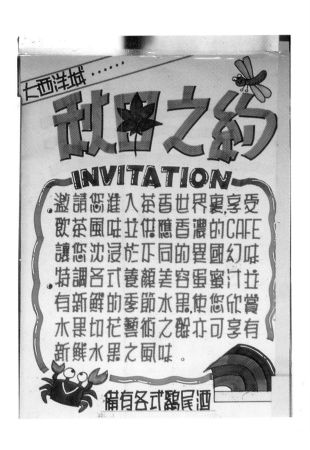

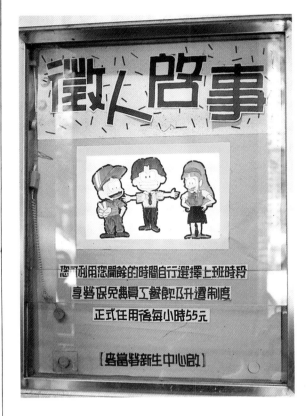

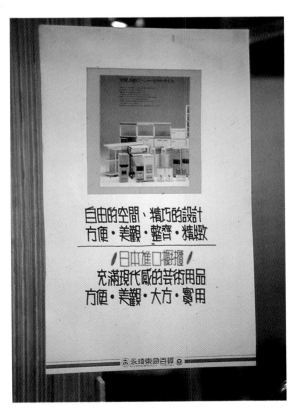

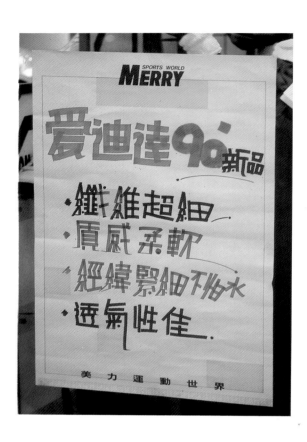

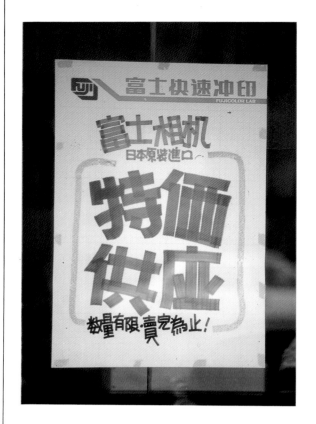

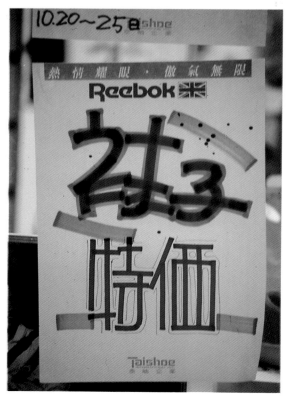

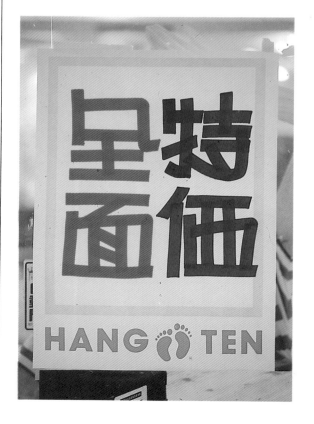

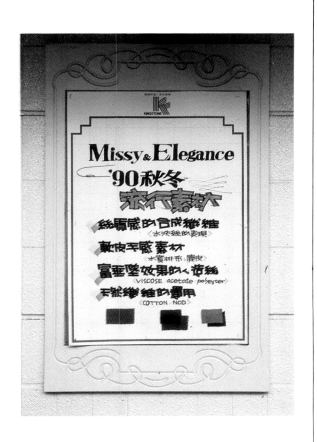

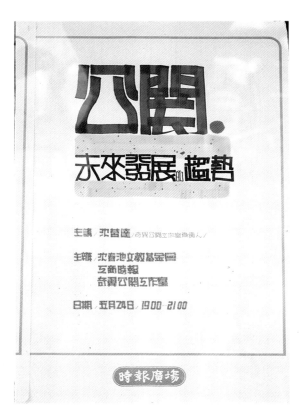

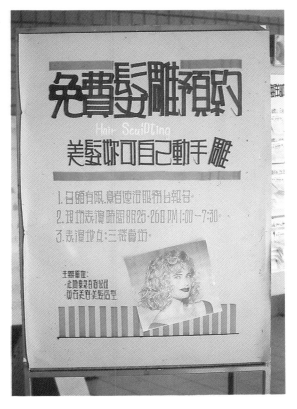

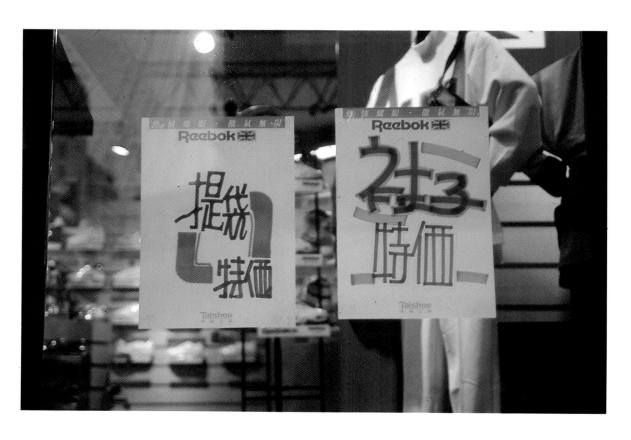

即日起下午2時
至8時KTV廂
房數折优待

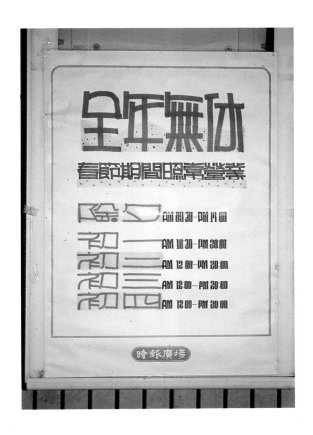

全年無休

春節期間照常營業

除夕　AM 09:30－PM 14:00
初一　AM 10:30－PM 20:00
初二　AM 12:00－PM 20:00
初三　AM 12:00－PM 20:00
初四　AM 12:00－PM 20:00

時報廣場

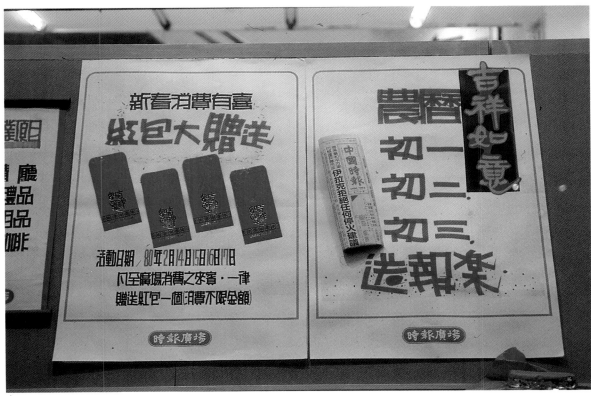

新春消費有賞
紅包大贈送

活動日期：80年2月14日15日16日17日
凡至廣場消費之來賓，一律
贈送紅包一個(消費不限金額)

時報廣場

農曆
初一
初二
初三

吉祥如意

送郎榮

中國時報
伊拉克拒絕任何停火建議

時報廣場

廳
品
品
啡

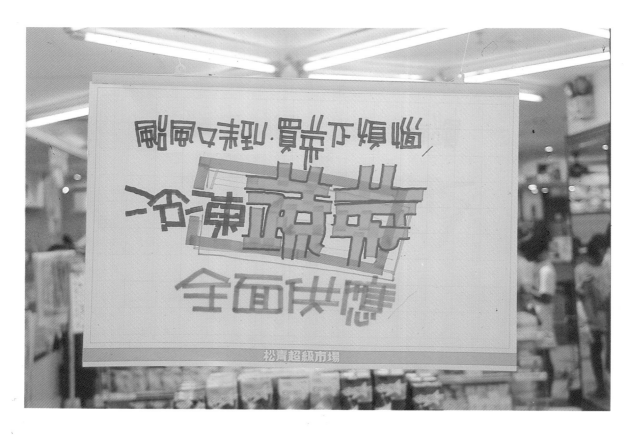

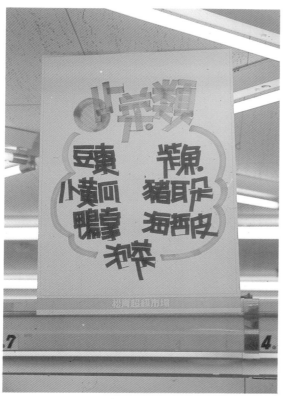

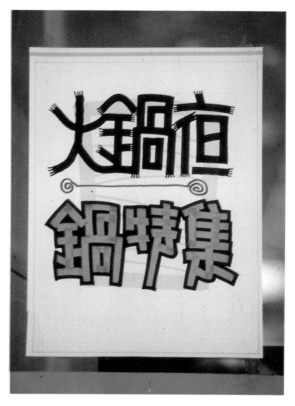

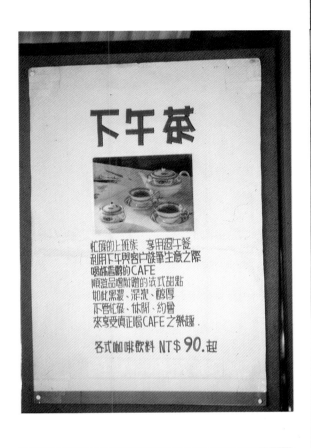

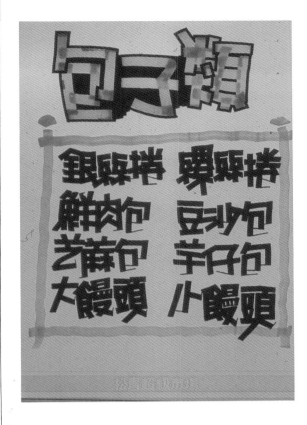

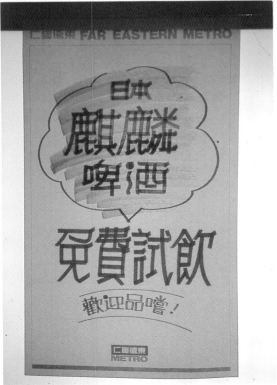

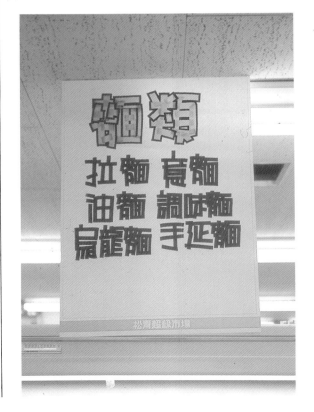

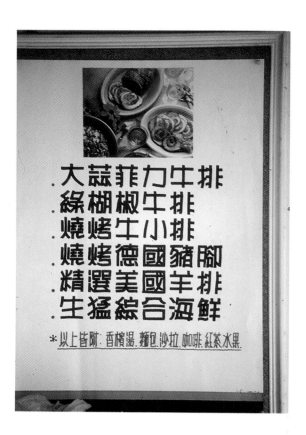

- 大蒜菲力牛排
- 絲棚椒牛排
- 燒烤牛小排
- 燒烤德國豬腳
- 精選美國羊排
- 生猛綜合海鮮

* 以上皆附: 香檳湯、麵包、沙拉、咖啡、紅茶、水果.

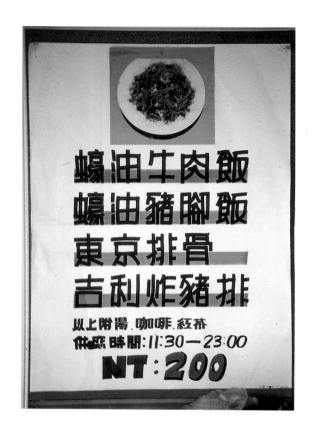

蠔油牛肉飯
蠔油豬腳飯
東京排骨
吉利炸豬排

以上附湯、咖啡、紅茶
供應時間:11:30—23:00
NT:200

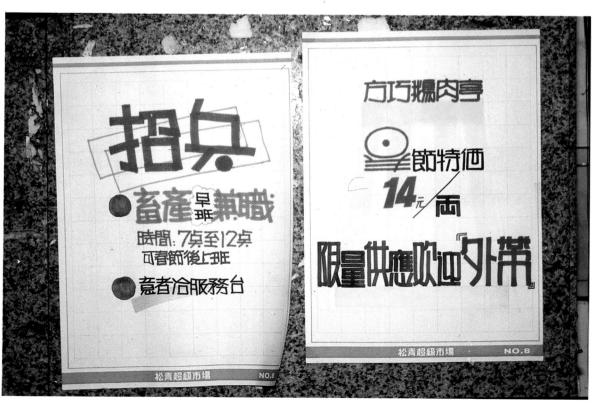

招兵

● 畜產 早班 兼職:
時間:7点至12点
可春節後上班
● 意者洽服務台

方巧糖肉亭
節特価
14元/両
限量供應欲購外帶

松青超級市場　　NO.8
松青超級市場　NO.8

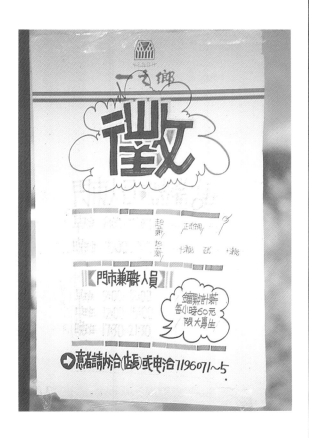

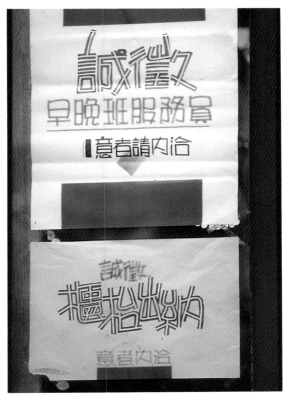

徵

雜貨 早班 **兼職** :2B

AM **8:00** ▶ PM **2:30** 限男性

意者洽服務台

徵

早班 25～45歲
時間 9:00～17:00
晚班与讀生
時間 17:00～21:30

意者請洽稅川吃專櫃!

松青超級市場　　NO.8

松青超級市場　　NO.8

雜貨晚班兼職

PM **17:00** ▶ **22:00**

意者洽服務台

豬肉亭
徵
工讀生

時間: 6-9:30

請請洽豬肉亭!

松青超級市場　　NO.8

松青超級市場　　NO.8

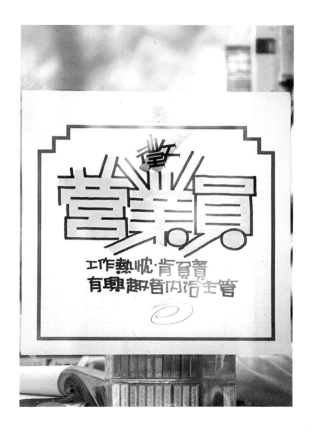

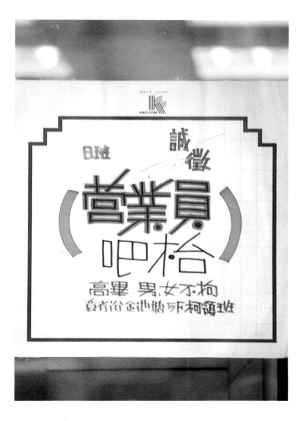

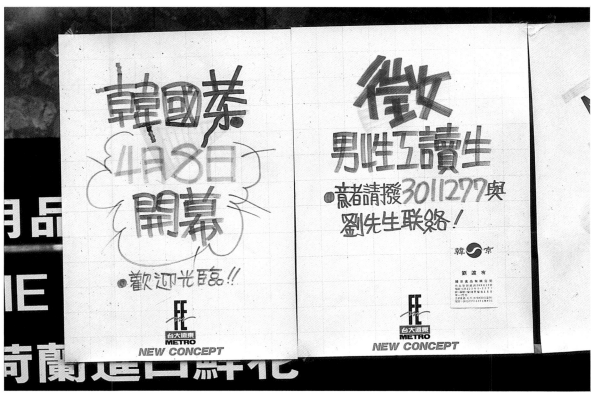

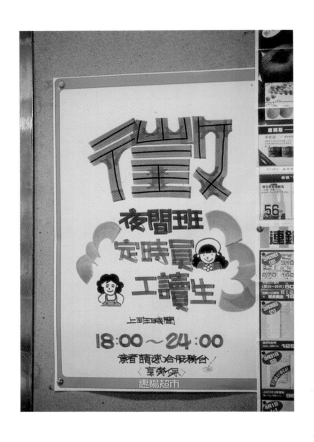

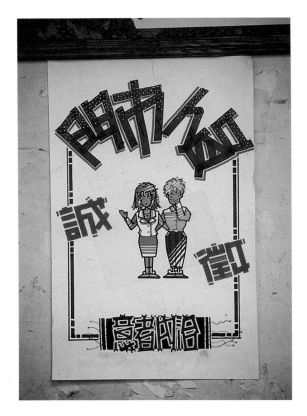

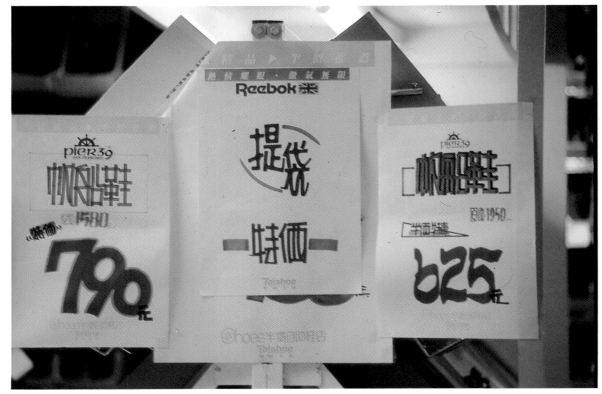

7樓育樂樓
國內外進口運動休閒及服飾商品

8樓文坊樓
新潮文具 / 禮品 / 辦公用品 / 益智玩具
咖啡屯比 / 進口名筆 / 優良圖書 / 手工藝教室

LANCASTER
蘭佳絲化粧品

春夏
·流行色彩·

美容發表會

時間：3月20日~31日止
地點：本公司壹樓中庭.

FIT

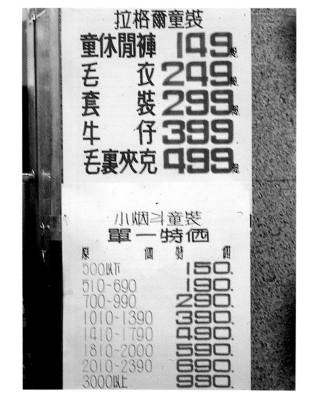

拉格爾童裝

童休閒褲	199
毛　　衣	299
套　　裝	299
牛　　仔	399
毛裏夾克	499

小咽斗童裝
單一特価

原　價	特価
500以下	150.
510~690	190.
700~990	290.
1010~1390	390.
1410~1790	490.
1810~2000	590.
2010~2390	690.
3000以上	990.

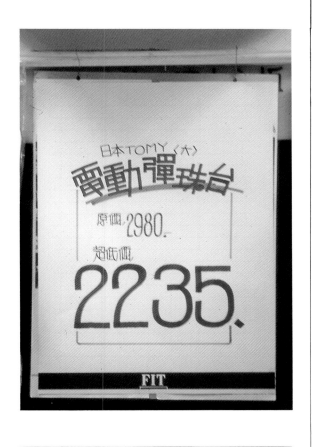

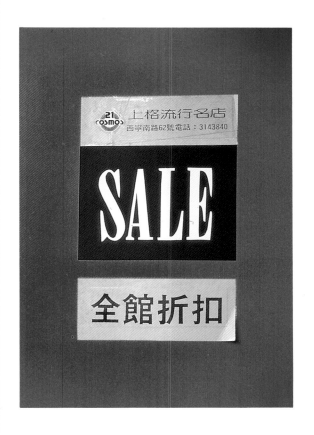

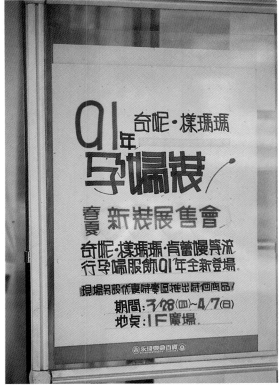

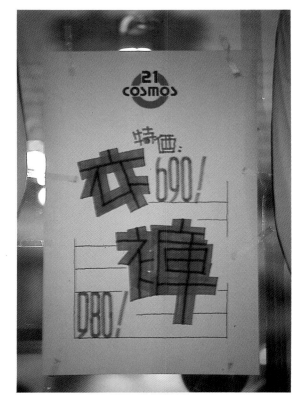

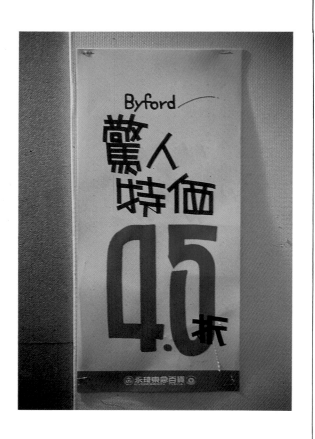

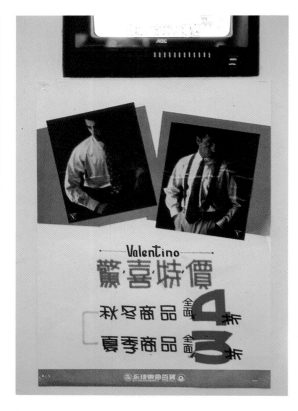

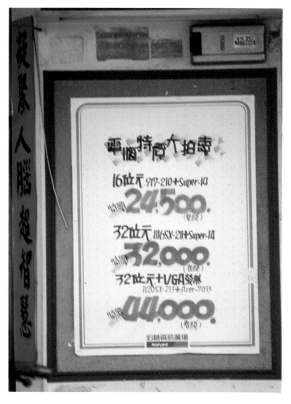

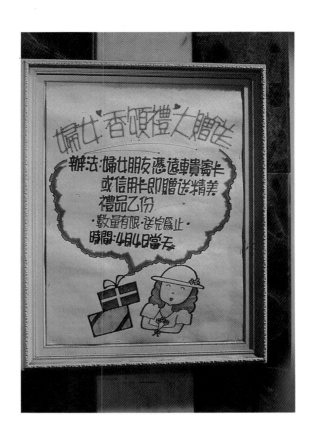

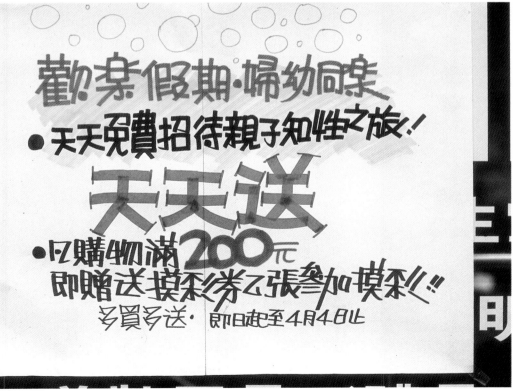

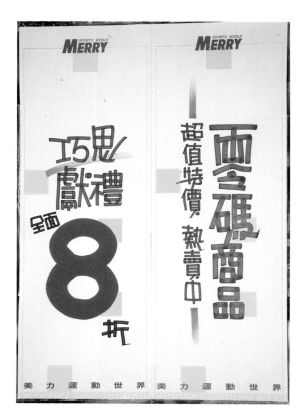

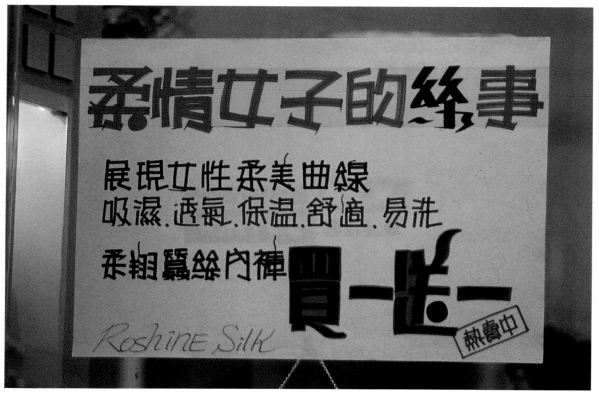

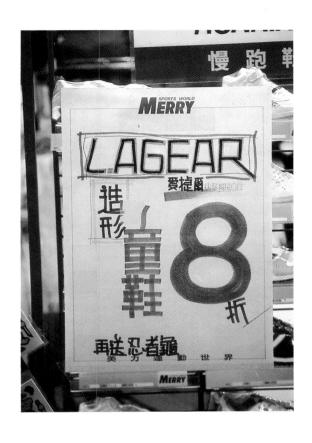

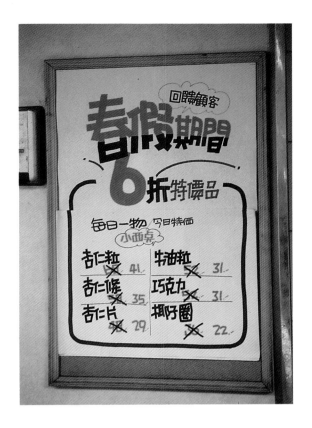

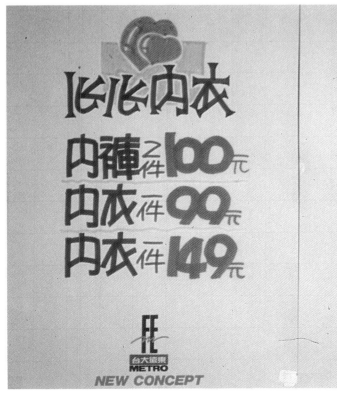

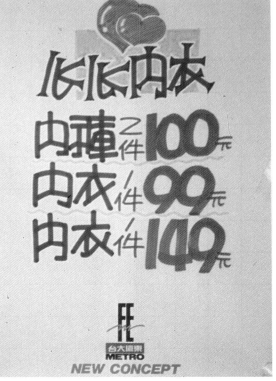

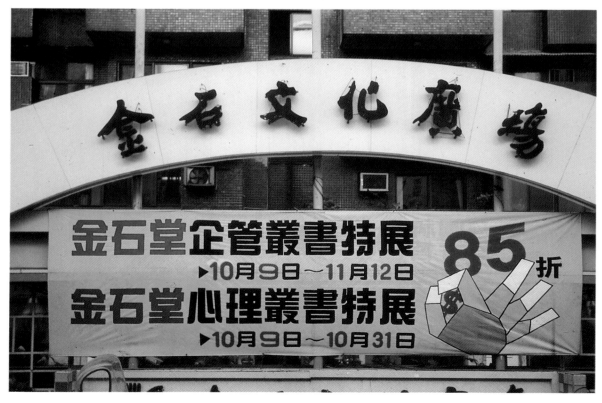

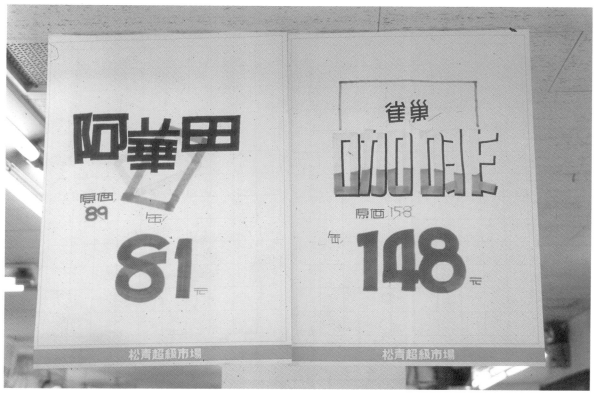

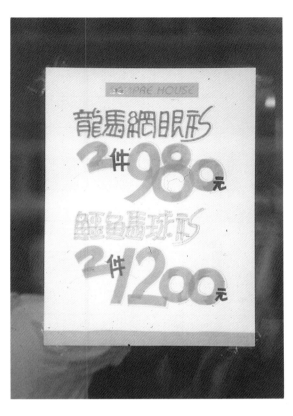

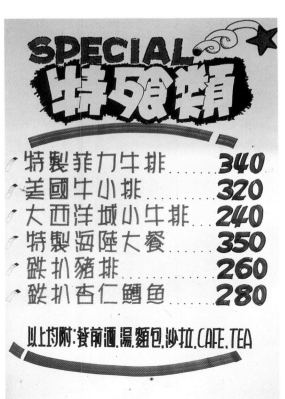

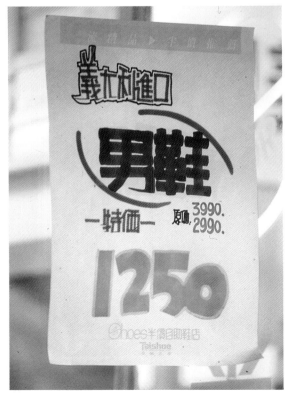

活動快訊

購物集點 大贈送

- 凡當日購物滿500即可兌換點券 或當場集點兌換贈品

〈數量有限 送完為止〉

集點5點 兌換進口早餐食品一份
10點 兌換泡沫膠.洗髮潤絲精.廚房用品〈任送一份〉
15點 兌換防臭健康鞋一雙
10點 兌換ABA洗髮護髮精
40點 兌換晒衣架一組
80點 兌換大同10吋桌扇一台

時間:3月22日至4月10日

〈對換〉大理家電.超市.食品.餐飲.贈品品.公售品.隨予贈送

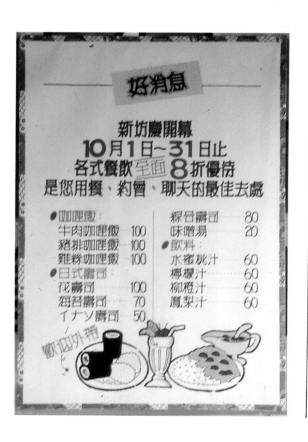

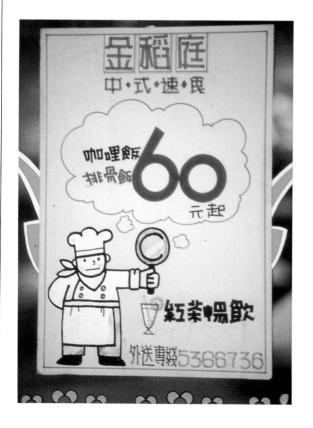

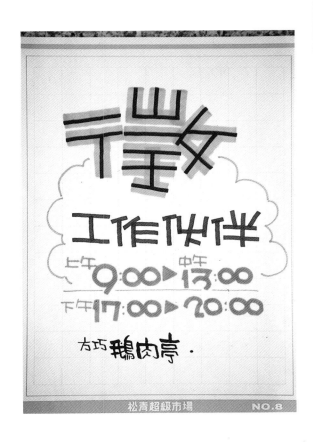

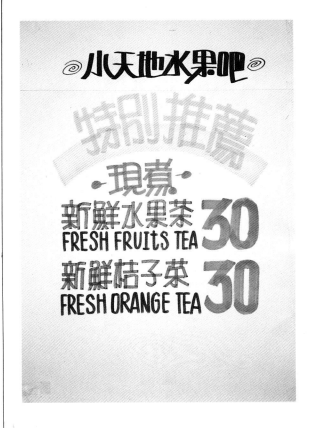

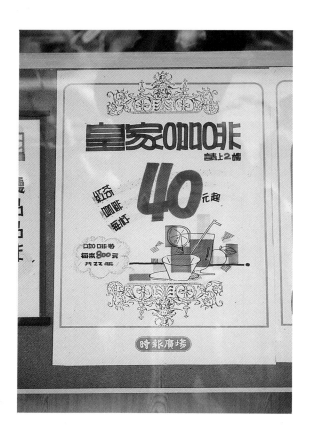

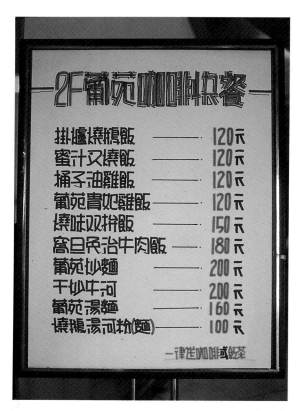

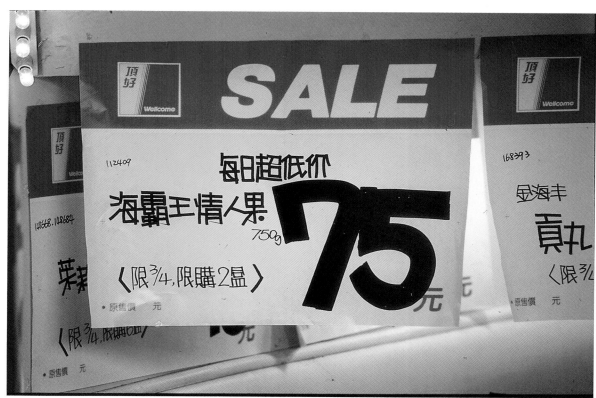

中文檢字表

且 互 丁 下 上

更 亞 百 再 世

永 主 乙 舉 中

年 爭 午 才 久

云 帀 元 事 也

商 帝 亮 宿 享

114

什 化 付 代 以
休 合 估 伴 似
但 位 何 作 來
供 依 命 俗 保
信 俱 倉 倍 各
候 值 門 健 備

會 像 價 僧 儹
先 先 全 公 共
其 具 同 冷 凍
出 刀 刊 別 免
券 則 前 創 加
助 努 動 勿 包

匠	區	半	古	協
準	印	原	台	能
參	左	取	吾	只
可	右	吃	同	吹
告	味	呼	品	唱
啓	喧	單	號	回

國	圓	去	在	地
坐	型	基	報	場
境	吉	壯	志	冬
各	外	多	名	大
天	太	夫	央	失
女	好	如	妙	娛

婦 嬰 子 存 學
安 字 宏 宜 客
宣 室 家 容 寒
寧 賓 寸 封 專
尋 對 導 小 少
局 屆 居 屋 展

層	屬	山	峽	崇
互	左	巧	差	佈
師	帶	平	床	店
廗	席	廁	廚	延
建	弄	式	強	引
飛	新	彙	行	律

後 得 術 徵 衝
附 阿 降 院 陣
陽 隊 際 隨 陝
那 部 郵 都 心
必 忘 快 念 思
急 性 恭 息 情

想 愿 慢 憑 懇

成 我 或 房 所

手 打 托 抱 抽

排 推 提 握 搬

擁 擇 擴 收 改

故 效 教 散 敬

云	斤	新	方	斻
斻	旁	旅	旣	日
早	明	易	是	時
普	暗	暢	暴	書
曾	替	最	有	朋
望	期	勝	才	未

本 材 束 杯 里
架 某 染 查 姐
裁 業 構 樂 摸
壤 樹 機 擴 欲
歡 止 正 此 肯
墊 每 比 民 氣

水 汁 氷 沿 河
法 注 活 派 流
洗 浪 海 消 涼
涙 淨 清 減 湯
源 溶 滿 演 漢
漲 漸 火 災 炊

炒 炸 烈 無 然
焙 煎 煙 照 熟
尉 熱 燒 尋 爵
公 將 片 牌 雅
物 特 狂 奬 獲
老 者 玩 現 理

瓜 瓶 生 產 用
田 由 男 留 畢
蛋 疏 疑 疼 疾
病 痛 療 蕊 的
泉 益 盛 盡 目
省 看 眾 買 柔

務 知 短 破 研

確 示 祝 視 禁

禮 私 知 季 秋

科 租 秩 秘 移

程 種 黎 空 穿

立 童 意 競 春

笑 符 筆 等 答
算 箱 箸 節 範
簡 籐 米 粉 料
粗 精 紅 紙 級
素 細 紳 終 組
鉛 經 維 緊 緣

總 繼 缺 羊 羔

聘 聚 聯 肉 肌

肥 肪 胎 胞 脂

胸 脫 腳 膠 臥

臨 自 至 致 兒

舊 舌 甜 迷 透

通	速	遊	遠	遺
選	避	邀	還	邊
航	船	良	艱	色
花	芳	若	苦	英
苹	葉	華	著	募
蒸	慕	薄	需	蘭

血 衣 初 表 被
補 裝 裡 製 復
西 要 票 見 親
覽 觀 觸 設 許
訴 話 認 善 誠
說 誰 談 請 諒

謀	講	讀	謝	識
警	奕	諛	谷	豆
象	貌	負	財	貨
貿	責	販	貴	貸
費	貼	貿	賀	資
賣	賠	購	贈	走

起 超 趣 跌 路
跳 身 車 軟 輝
輛 轉 辭 農 配
醫 里 重 野 量
錢 金 錯 鍋 鎖
鐘 門 問 開 間

閱	長	隻	集	雖
雜	雨	雪	雲	雷
電	霜	露	青	靜
非	常	當	賞	裳
鋪	朝	面	鞋	音
响	頂	項	順	須

領 頤 題 類 風
颱 食 飲 飯 鮑
節 養 餅 餐 館
首 香 馬 駕 驚
體 鬆 鬼 魚 鮮
舄 塵 麗 黃 點

英文&數字檢字表

ABCDEFGHI

JKLMNOPQR

STUVWXYZ&

1234567890

ABCDEFGH

IJKLMNOPQ

RSTUVWXYZ

1234567890

ABCDEFGHI
JKLMNOPQR
STUVWXYZ
1234567890

ABCDEFGHIJK
LMNOPQRSTUV
WXYZ 12
34567890

ABCDEFG
HIJKLMNO
PQRSTUV
WXYZ&
1234567890

ABCDEFG
HIJKLMNOP
QRSTUVW
XYZ&

ABCDEFGHIJKL
MNOPQRSTUVW
XYZ1234567890

ABCDEF
GHIJKL
MNOØPQR
STUVWX
YZ 123
4567890

ABCDEFGH
IJKLMNOP
QRSTUVW
XYZ 12345
67890

ABCDEFGHIJ
KLMNOPQRS
TUVWXYZ
1234567890

J

紙張

紙張

　　紙張是手繪POP廣告中在使用上最基本並廣泛被使用的一種材料。和一般印刷物件不太相同的是手繪POP廣告所用的紙張通常較厚，且要考慮到在紙上書需或作圖所有的適應性。也因爲紙張的成本低與方便性，因此手繪POP廣告也幾乎都是以紙張爲基本材料。

紙張的分類

　　紙的分類法依製造、用途的不同而有不同，也有因地區而有的差異（如東方特有的宣紙、棉紙或手操紙張），但一般而言，手繪POP廣告之製作用紙除了特殊用途外，大半均爲卡紙系及美術紙較多。

紙張的厚度與重量

大體而言，紙張比起其他材料是輕了許多，但是同一種分有各種厚度及重量，而用紙的厚度及重量乃至於價格，均以〝磅數〞爲依據，紙張愈厚也愈重、磅數就愈大，價格也跟着提高，因此，製作者應該因時、因地來決定使用的紙張，也應該準備各種紙張樣本以便查閱及利用。

紙張的特性

紙張因製造方法的關係，每張都一定有表、裡，亦即正、反二面。而依照其紙張不同之使用性質其平滑度、吸油或吸墨乃至於吸水性都有極大之差異，也正因爲如此，其適應之加工法也有不同。

另外紙張上的紋理也是應該注意的一項，這其中包含了紙張本身所含纖維的方向性及紛理的粗細、大小、方向。因爲紙張本身常有熱脹冷縮之物理特性出現，所以作業人員在考慮POP製作上也應將上述問題一併加入考慮，甚至利用其每張紙張之特性（如紋理）加以設計，使手繪POP廣告更豐富。

紙的規格

由於手繪POP廣告對使用紙張規格的彈性較大，也可以採取特殊規格的紙張，但無論如何，製作者本身也仍然要注意賣場本身紙張規格之統一性。

開數	四六版紙張大小(MM)		菊版紙張大小(MM)
全紙	1091×787	菊全	872×621
對開	545×787	菊半	436×621
3 K	363×787	菊3	290×621
4 K	545×393	菊4	436×310
5 K	454×318		
8 K	272×393	菊8	218×310
16 K	272×196	菊16	218×155
32 K	136×196	菊32	109×155
64 K	136×98	菊64	109×77

企業識別設計

Corporate Indentification System

C Is

DESIGN

林東海・張麗琦 編著

新形象出版事業有限公司

定價 450 元

新形象出版事業有限公司

台北縣中和市中和路 322 號 8 之 1/TEL：(02)29207133/FAX：(02)29290713/ 郵撥：0510716-5 陳偉賢

總代理 / 北星圖書公司

台北縣永和市中正路 391 巷 2 號 8 樓 /TEL：(02)2922-9000/FAX：(02)2922-9041/ 郵撥 /0544500-7 北星圖書帳戶

門市部：台北縣永和市中正路 498 號 /TEL：(02)2928-3810

名家創意 ● 識別 包裝 設計 海報

www.nsbooks.com.tw

一次
購買三本書
另享優惠

家 · 創意系列 ❶

別設計－識別設計案例約140件

輯部 編譯　●定價：1200元

以不同的手法編排，更是實際、客觀的行動與立場規劃完成的CI書，使初
、抑或是企業、執行者、設計師等，能以不同的立場、不同的方向去了解
內涵；也才有助於CI的導入，更有助於企業產生導入CI的功能。

家 · 創意系列 ❷

裝設計－包裝案例作品約200件

輯部 編譯　●定價：1200元

裝設計而言，它是產品的代言人，所以成功的包裝設計，在外觀上除了可
別消費者引起購買慾望外，還可以立即產生購買的反應；本書中的包裝設
品都符合了上述的要點，經由長期建立的形象和個性，對產品賦予了新的

家 · 創意系列 ❸

報設計－海報設計作品約200幅

輯部 編譯　●定價：1200元

入開發國家之林，「台灣形象」給外人的感覺卻是不佳的，經由一系列的「
形象」海報設計，陸續出現於歐美各諸國中，為台灣掙得了不少的形象，
冬了台灣海報設計新紀元。全書分理論篇與海報設計精選，包括社會海報
業海報、公益海報、藝文海報等，實為近年來台灣海報設計發展的代表。

REPUTED CREATIVE IDENTIFICATION DESIGN

DESIGN 闡揚本土文化・提升台灣設計地位

家 創意 識別 設計

木村先生(中華民國形象研究發展協會理事長)

一本用不同手法編排，真正屬於CI的
可以感受到此書能讓讀者用不同的立
不同的方向去了解CI的內涵。

家 創意 包裝 設計

基先生(陳永基設計工作室負責人)

費者第一次是買你的包裝，第二次才
你的產品」，所以現階段行銷策略、
以至包裝設計，就成為決定買賣勝負
鍵。

家 創意 海報 設計

鳥圖先生(台灣印象海報設計聯誼會會長)

出版商願意陸續編輯推廣，闡揚本土
品，提昇海報的設計地位，個人自是
其成，並與福慶肯定。

北星圖書·新形象／震撼出版

POP高手系列

POP實務 ④

出 版 者：新形象出版事業有限公司

負 責 人：陳偉賢

地　　址：台北縣中和市中和路322號8F之1

電　　話：29278446

Ｆ Ａ Ｘ：29290713

編 著 者：傅伯年、劉中興

總 策 劃：陳偉昭、陳正明

美術設計：傅伯年

美術企劃：劉中興

總 代 理：北星圖書事業股份有限公司

地　　址：台北縣永和市中正路462號5F

門　　市：北星圖書事業股份有限公司

地　　址：永和市中正路498號

電　　話：29229000

Ｆ Ａ Ｘ：29229041

網　　址：www.nsbooks.com.tw

郵　　撥：0544500-7北星圖書帳戶

印 刷 所：利林彩色印刷股份有限公司

製 版 所：興旺彩色印刷製版有限公司

行政院新聞局出版事業登記證／局版台業字第3928號

經濟部公司執照／76建三辛字第214743號

■本書如有裝訂錯誤破損缺頁請寄回退換

西元2001年6月　第一版第一刷

國家圖書館出版品預行編目資料

POP實務／傅伯年 ，劉中興編著 。--第一版 。--
臺北縣中和市：新形象 ，2001〔民90〕
面；　公分 。--（POP高手系列；4）

ISBN 957-2035-04-5（平裝）

1.廣告－設計　2.海報－設計

964　　　　　　　　　　　　90007793